历代千字文名帖临本

徐渭草书千字文

广西美术出版社

图书在版编目（ＣＩＰ）数据

徐渭草书千字文 / 千字文编写组编著. 一南宁：
广西美术出版社，2017.3
ISBN 978-7-5494-1665-3

Ⅰ.①徐… Ⅱ.①千… Ⅲ.①草书－法书－中国－明
代 Ⅳ.①J292.26

中国版本图书馆CIP数据核字(2016)第220646号

书　　名　徐渭草书千字文

编　　者　千字文编写组
出 版 人　彭庆国
终　　审　姚震西
责任编辑　白　桦　钟志宏
出版发行　广西美术出版社
地　　址　广西南宁市望园路9号（邮编530022）
网　　址　www.GxFineArts.com
印　　刷　广西民族印刷包装集团有限公司
开　　本　787 mm × 1092 mm　1/8
印　　张　11
出版日期　2017年3月第1版第1次印刷
书　　号　ISBN 978-7-5494-1665-3
定　　价　39.00元

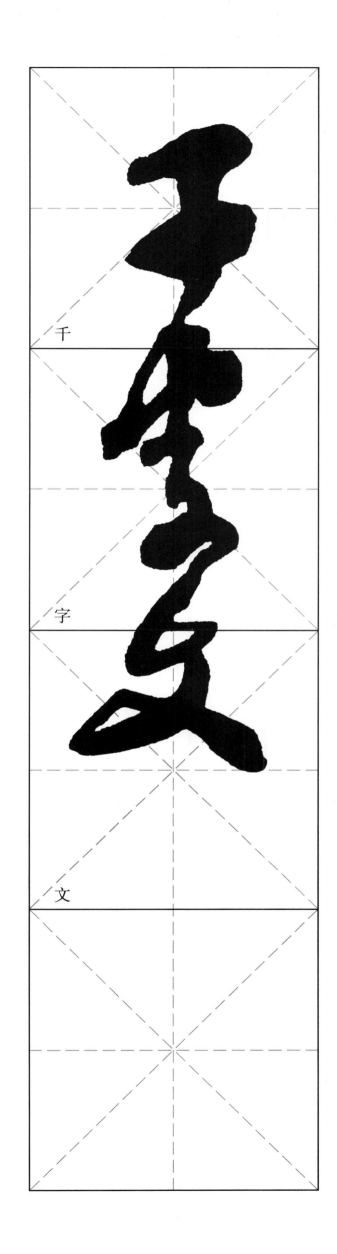

千

字

文

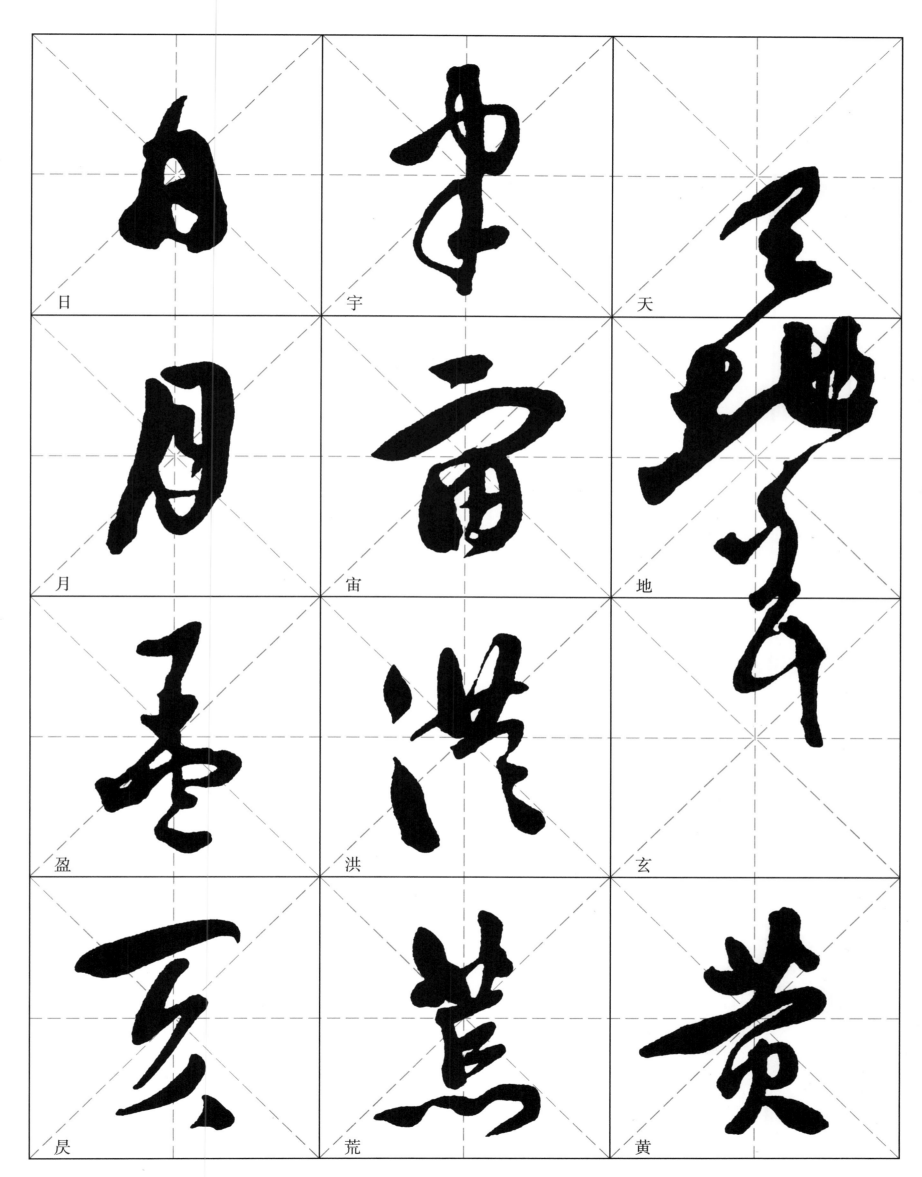

日

宇

天

月

宙

地

盈

洪

玄

昃

荒

黄

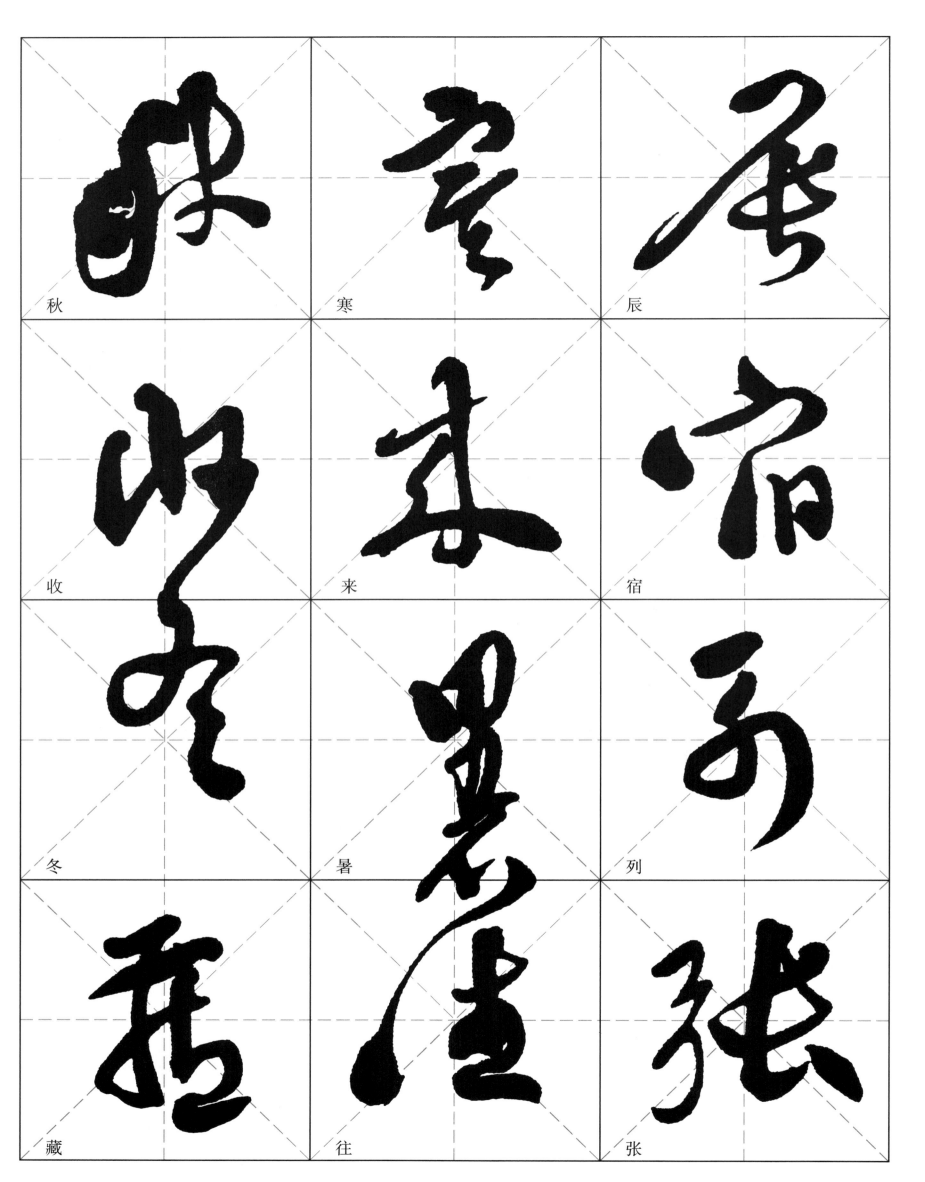

秋

寒

辰

收

来

宿

冬

暑

列

藏

往

张

4

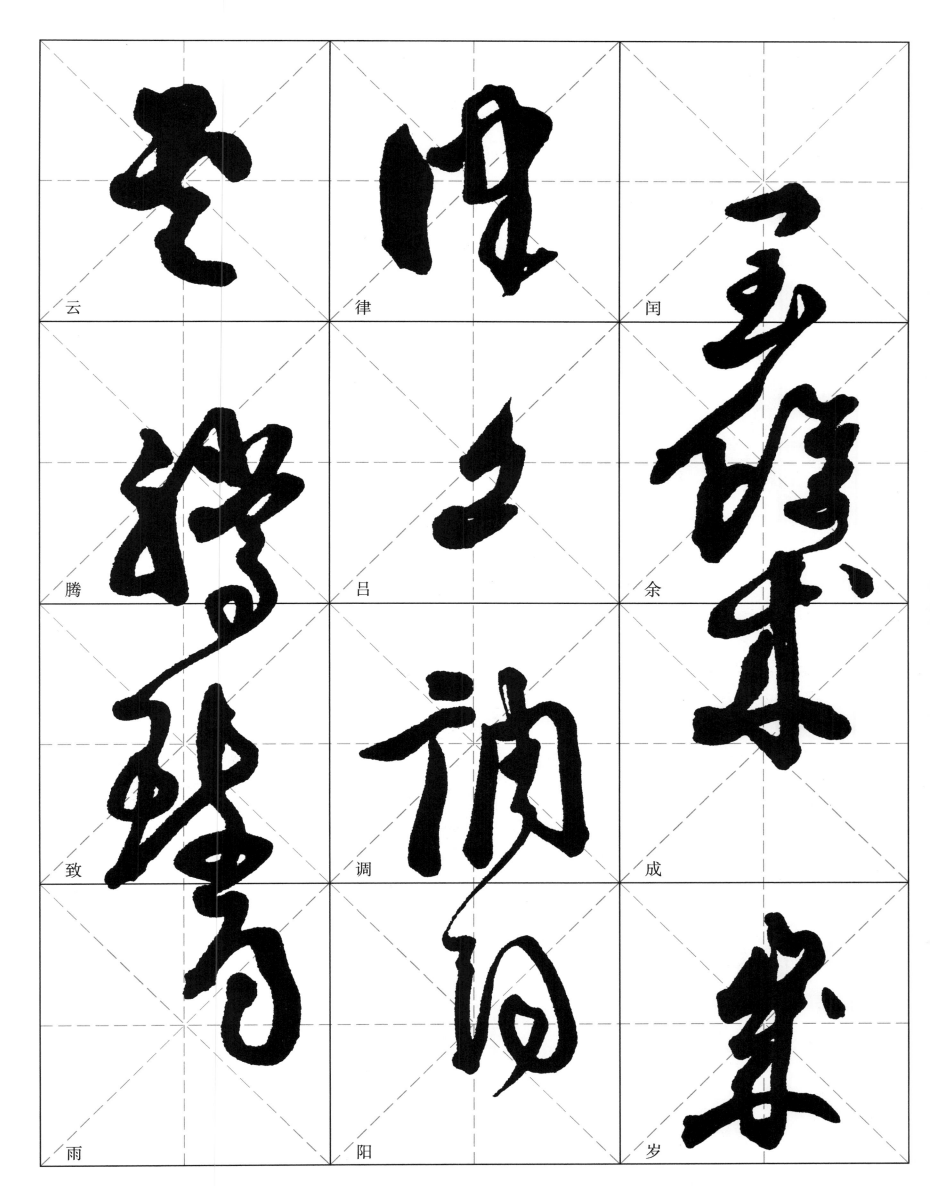

云 腾 致 雨

律 吕 调 阳

闰 余 成 岁

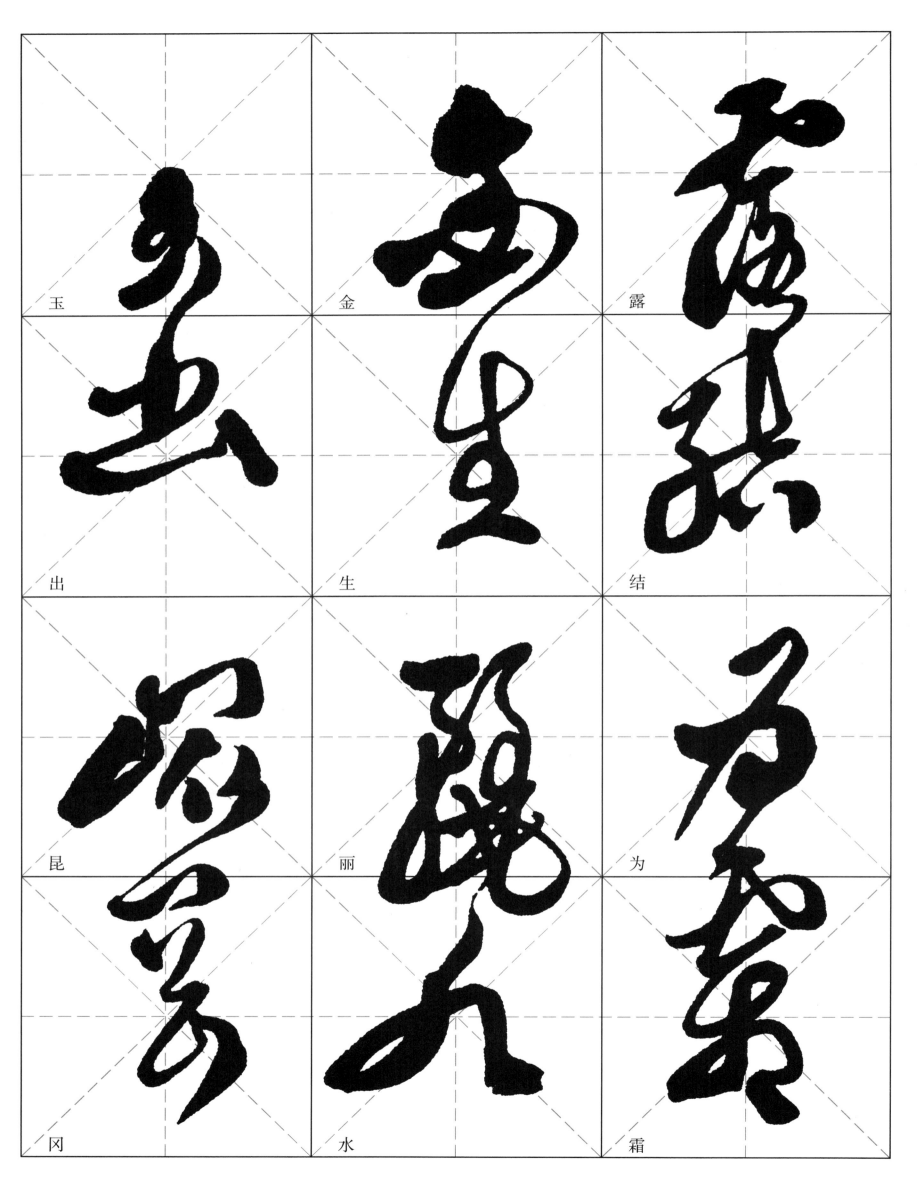

玉 出 昆 冈　金 生 丽 水　露 结 为 霜

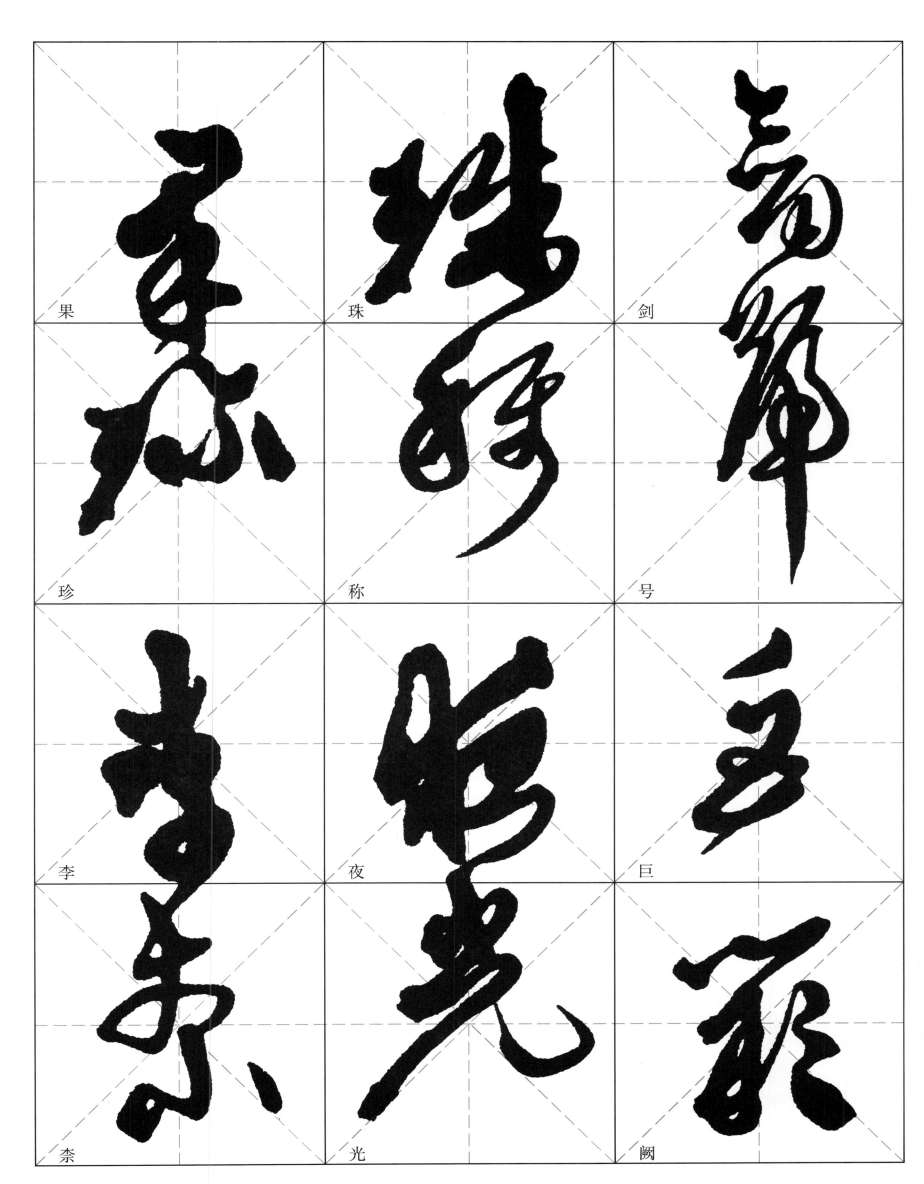

果

珍

剑

珍

称

号

李

夜

巨

奈

光

阙

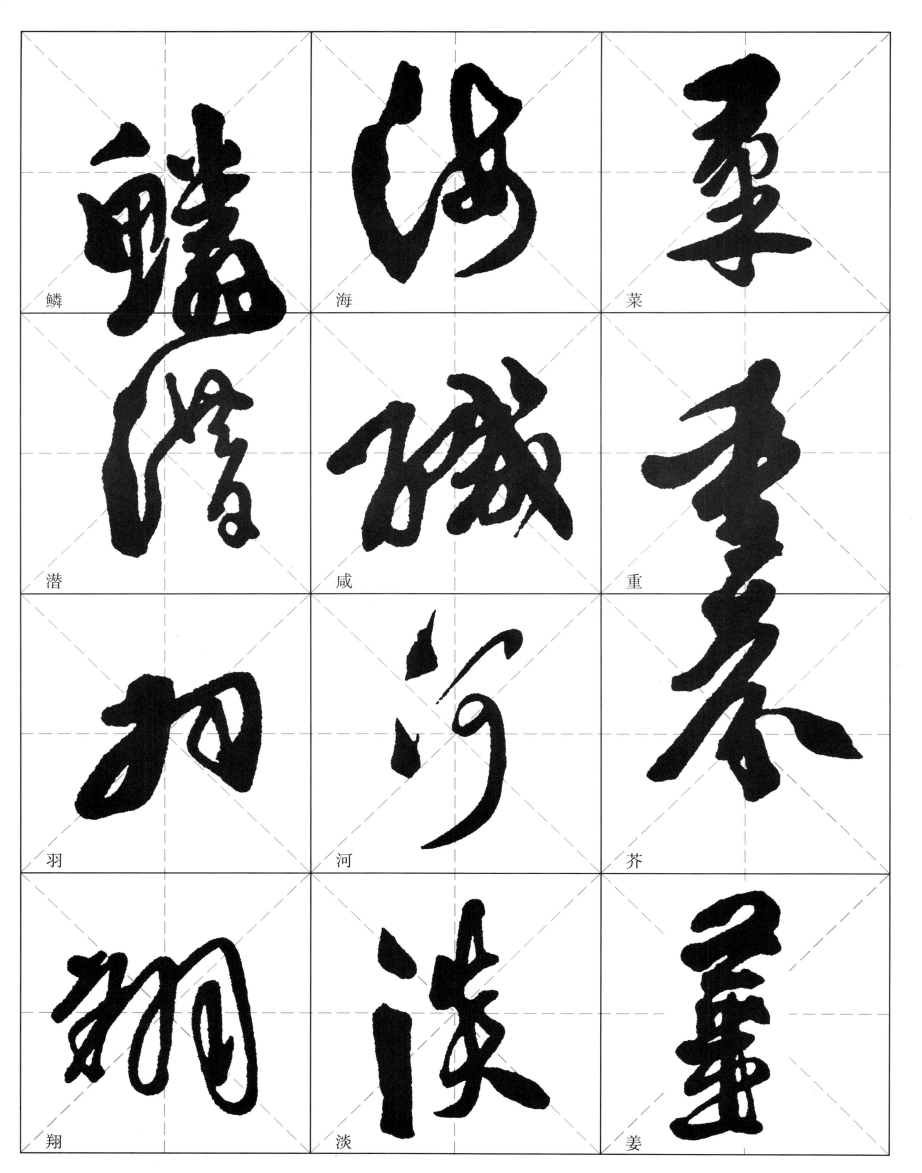

鱗

潛

羽

翔

海

咸

河

淡

菜

重

芥

姜

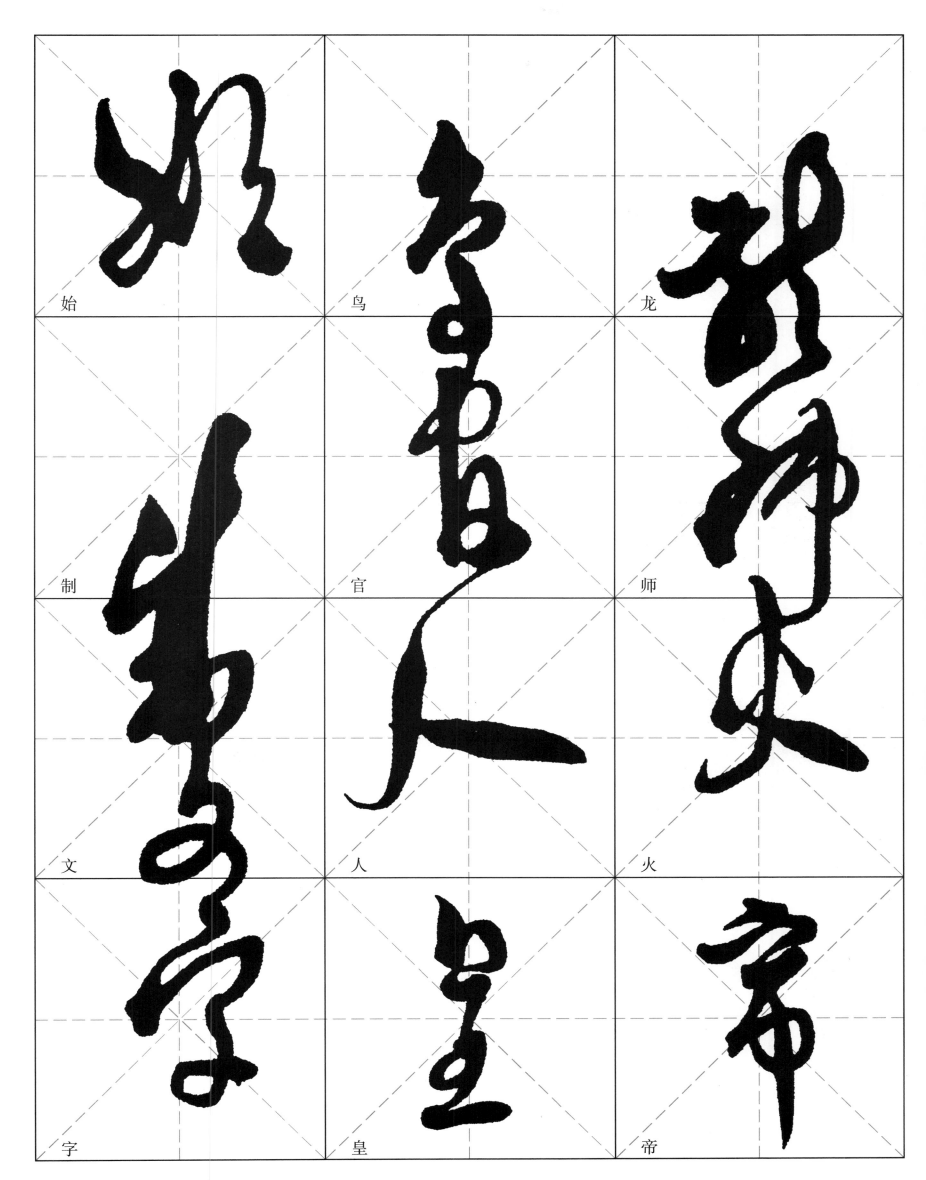

始

鸟

龙

制

官

师

文

人

火

字

皇

帝

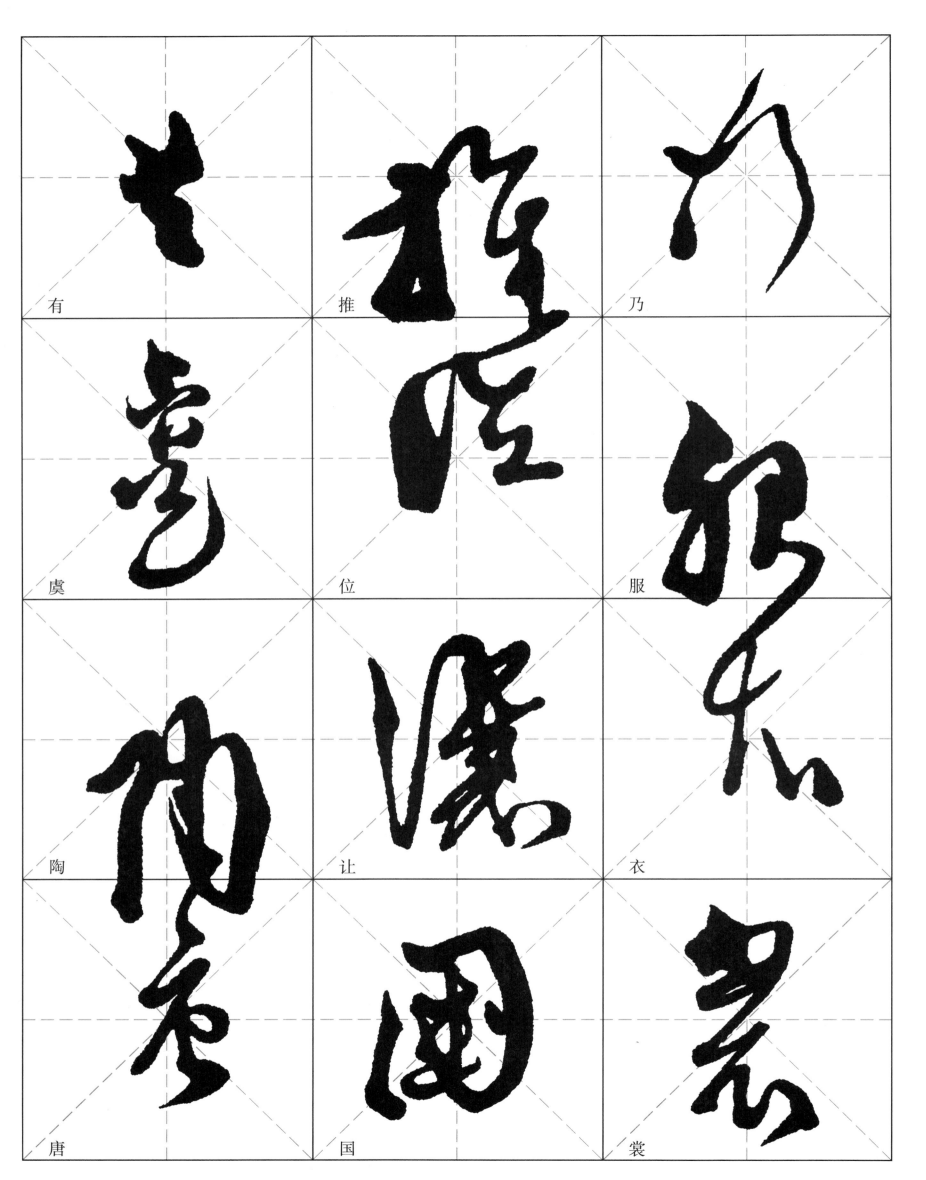

有 推 乃

虞 位 服

陶 让 衣

唐 国 裳

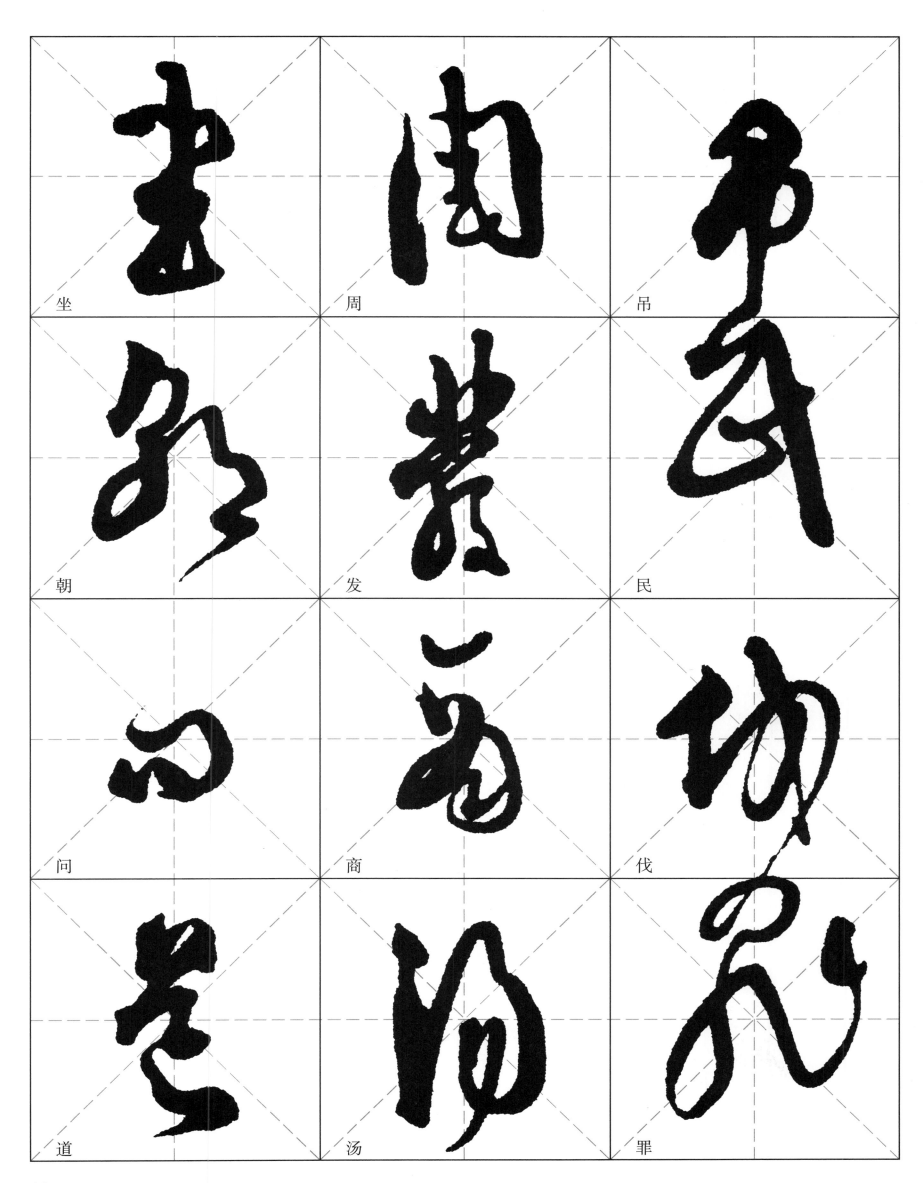

坐　周　吊

朝　发　民

问　商　伐

道　汤　罪

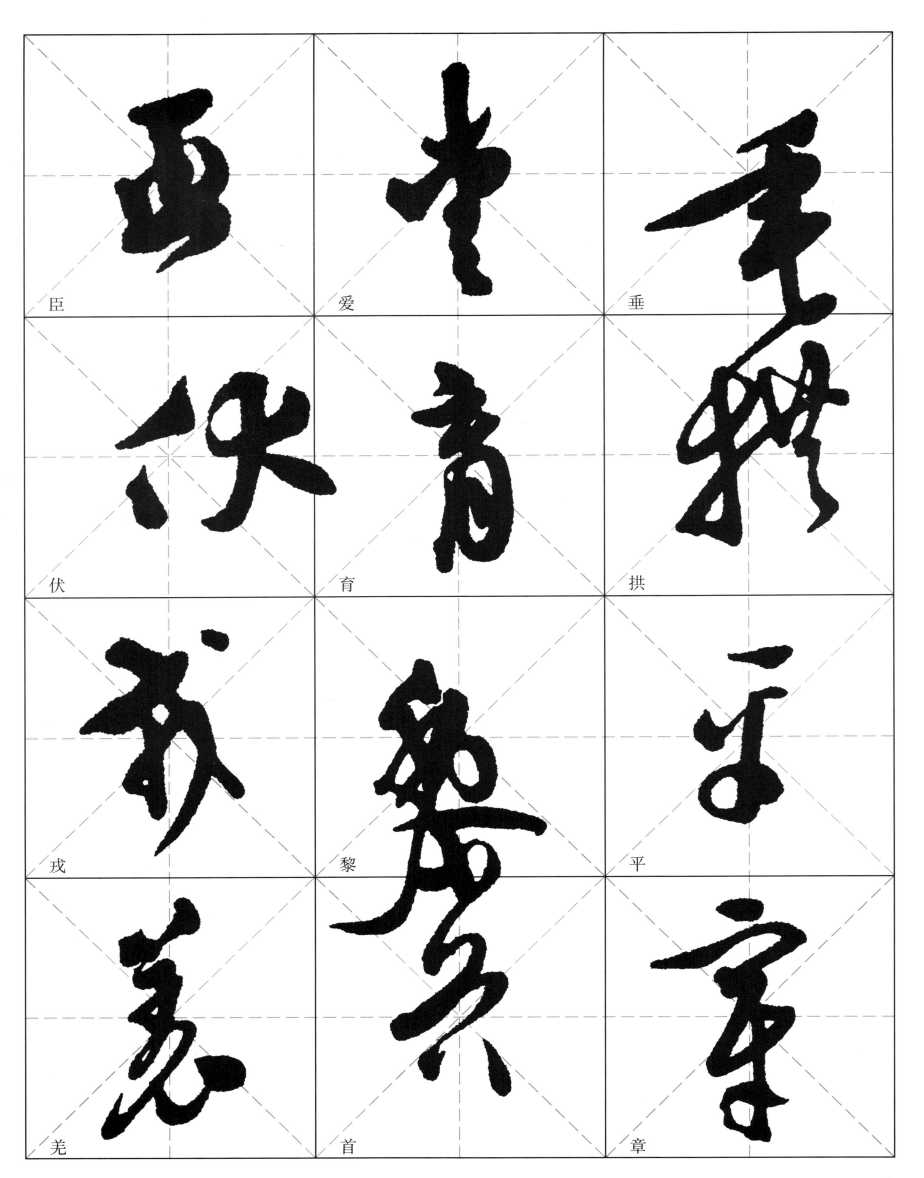

臣　爱　垂

伏　育　拱

戎　黎　平

羌　首　章

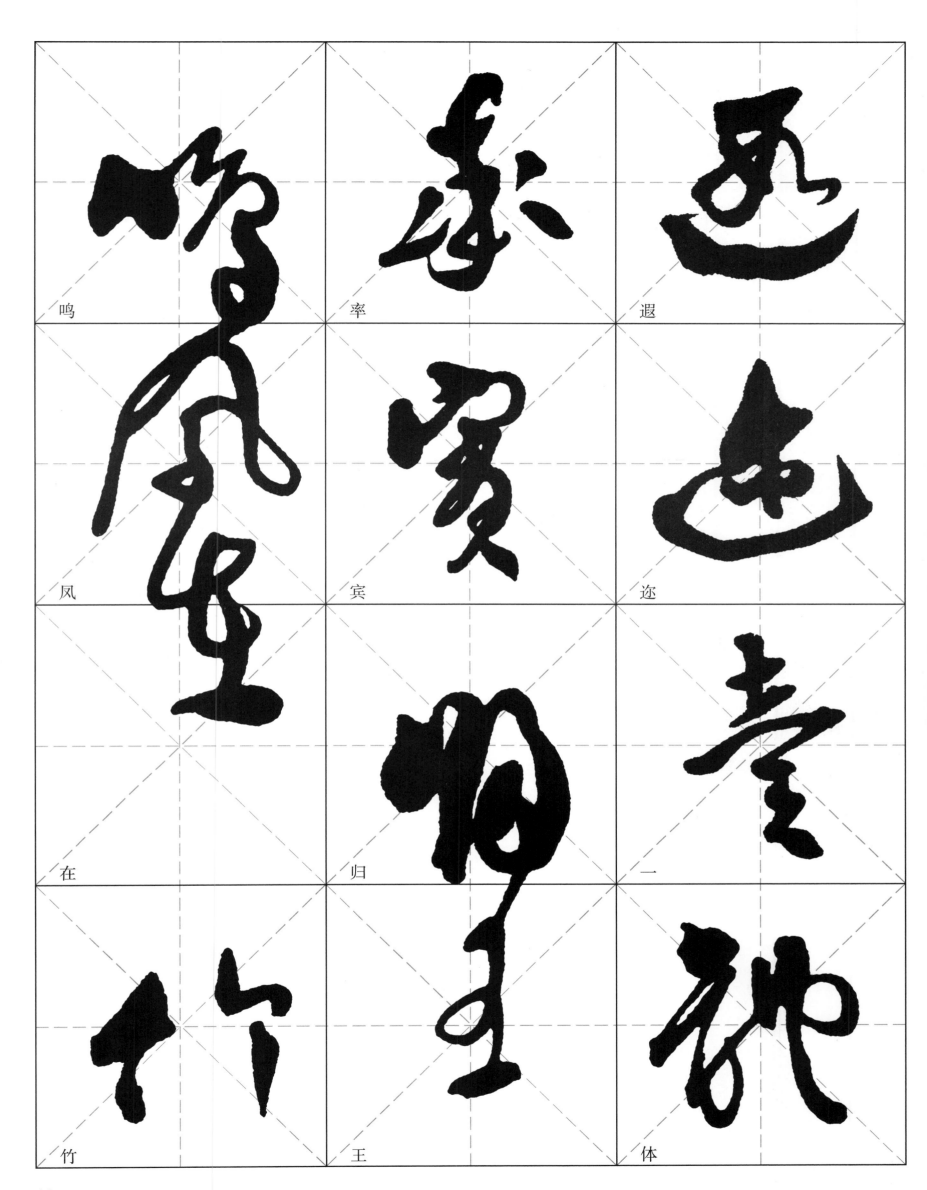

鸣　率　遐

凤　宾　迩

在　归　一

竹　王　体

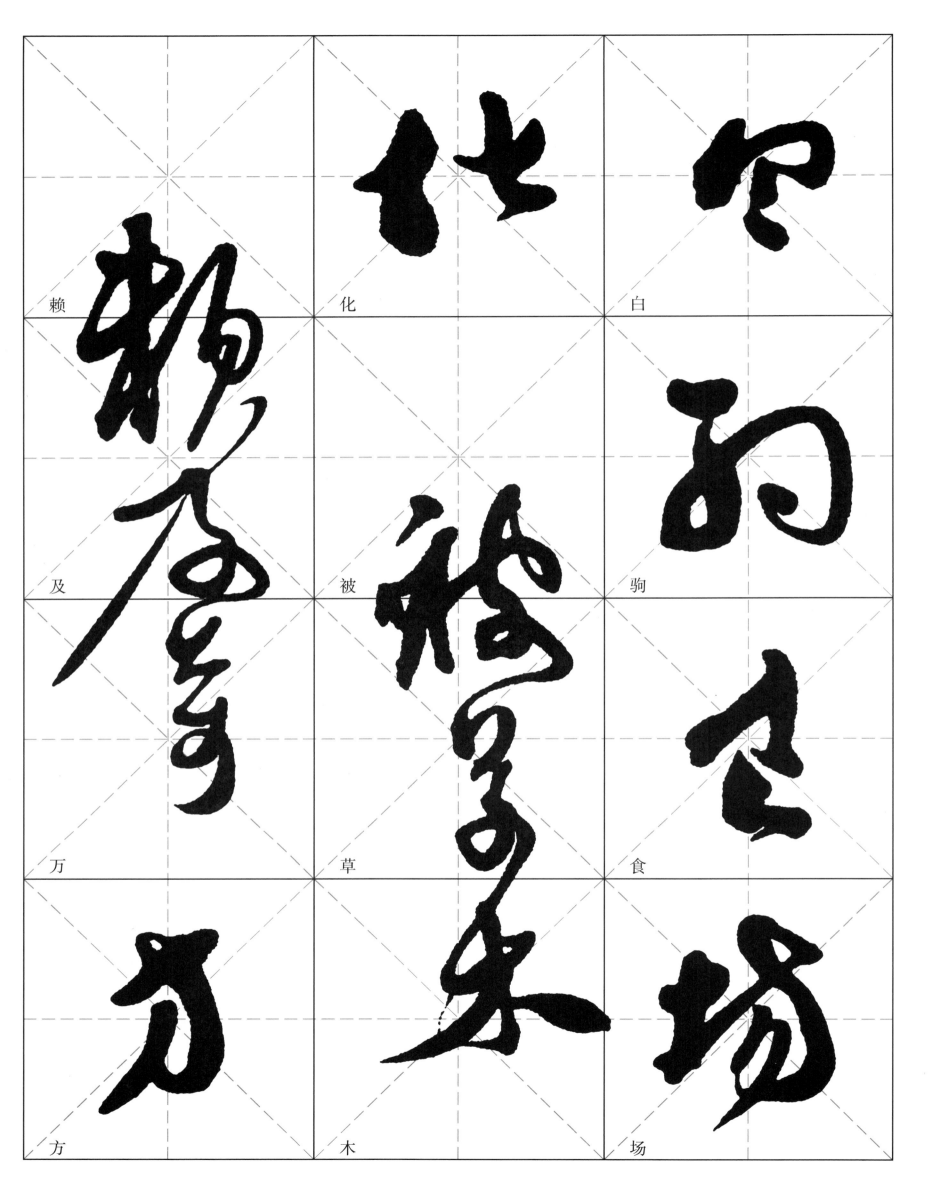

赖　化　白

及　被　驹

万　草　食

方　木　场

14

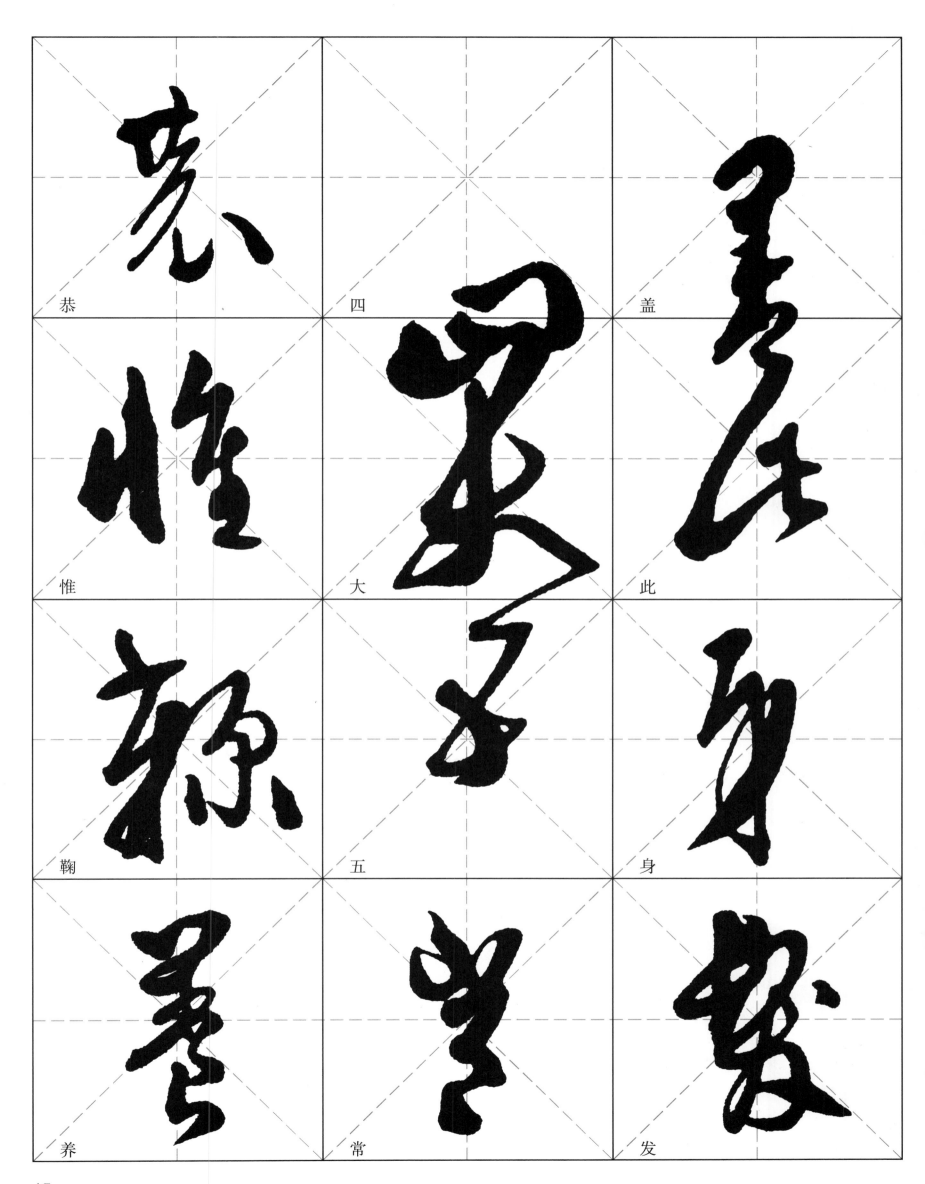

恭　惟　鞠　养

四　大　五　常

盖　此　身　发

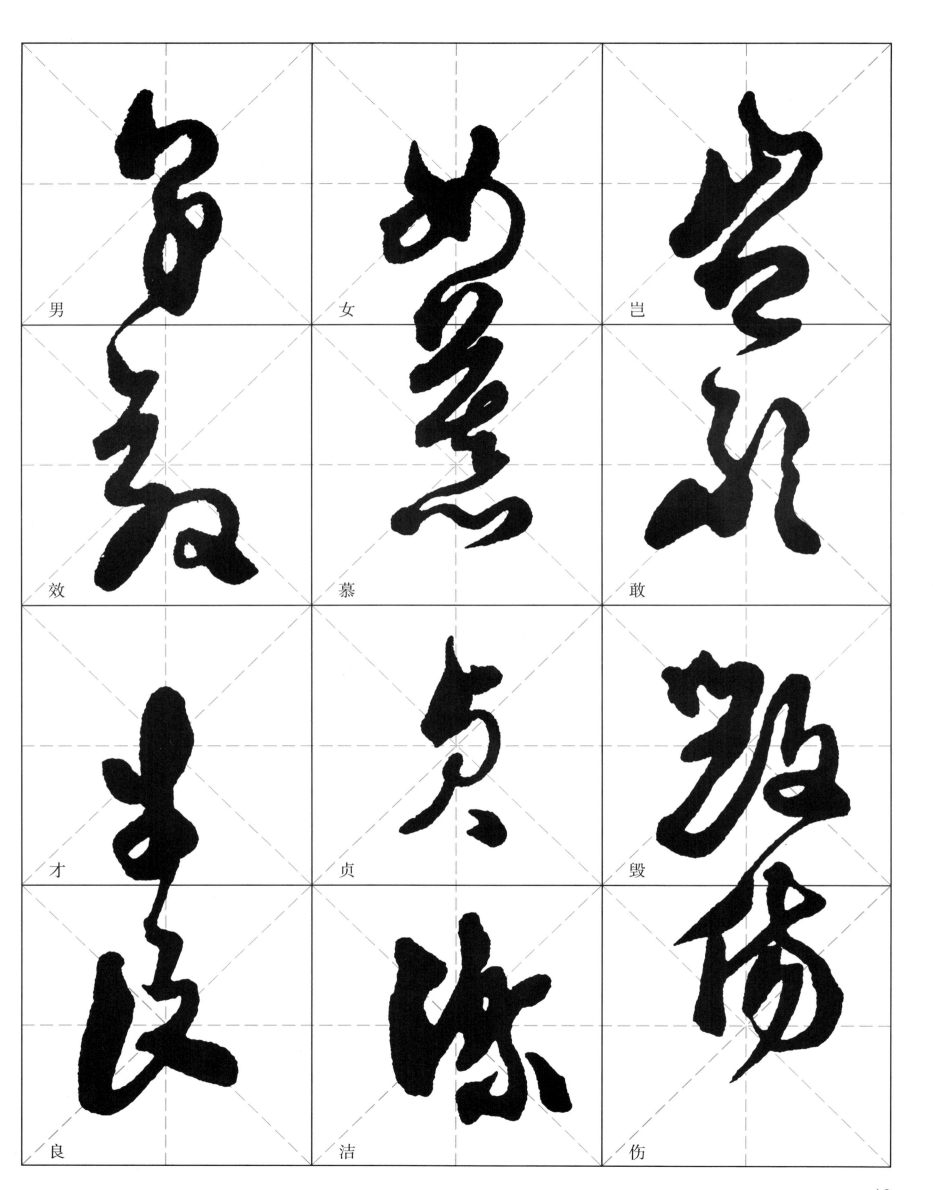

男

效

女

慕

岂

敢

才

良

贞

洁

毁

伤

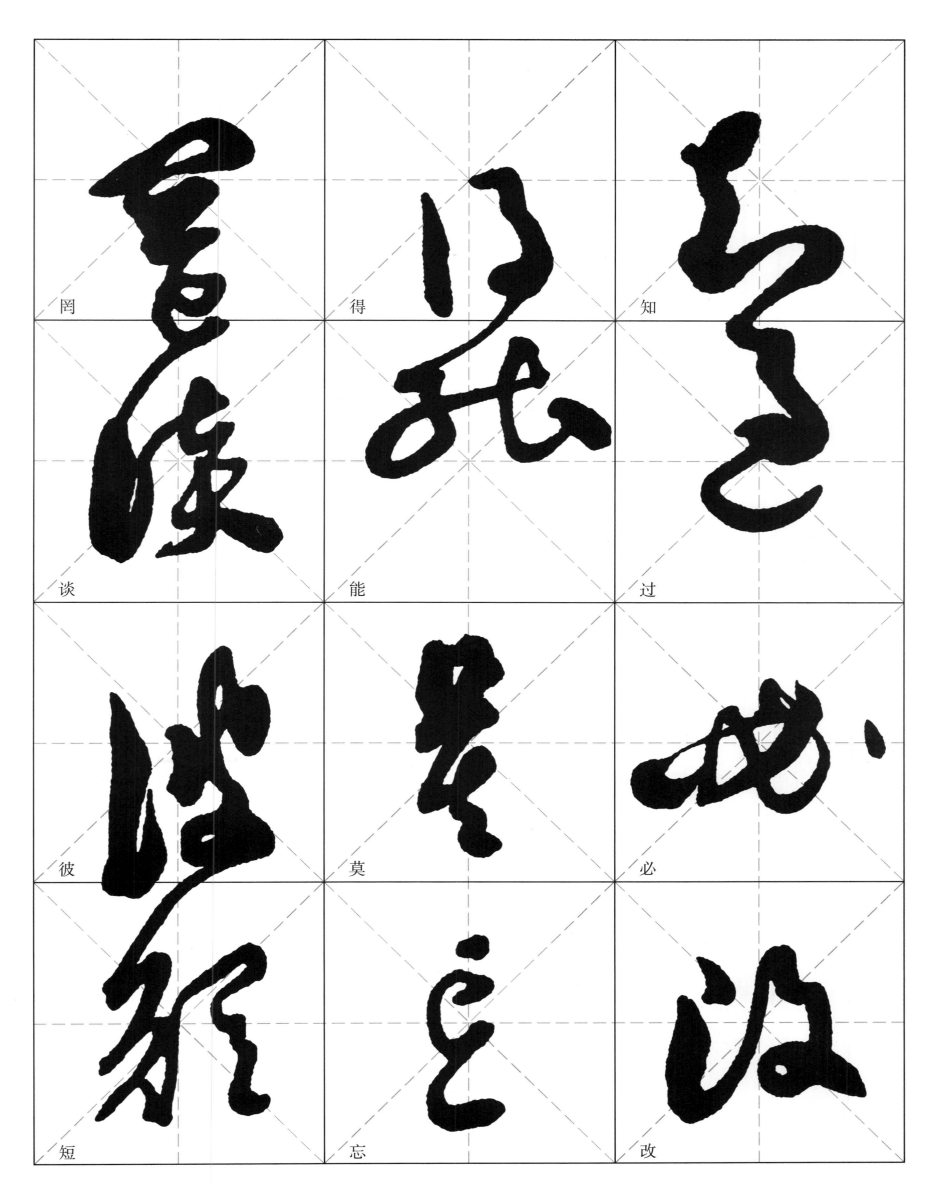

罔　得　知

谈　能　过

彼　莫　必

短　忘　改

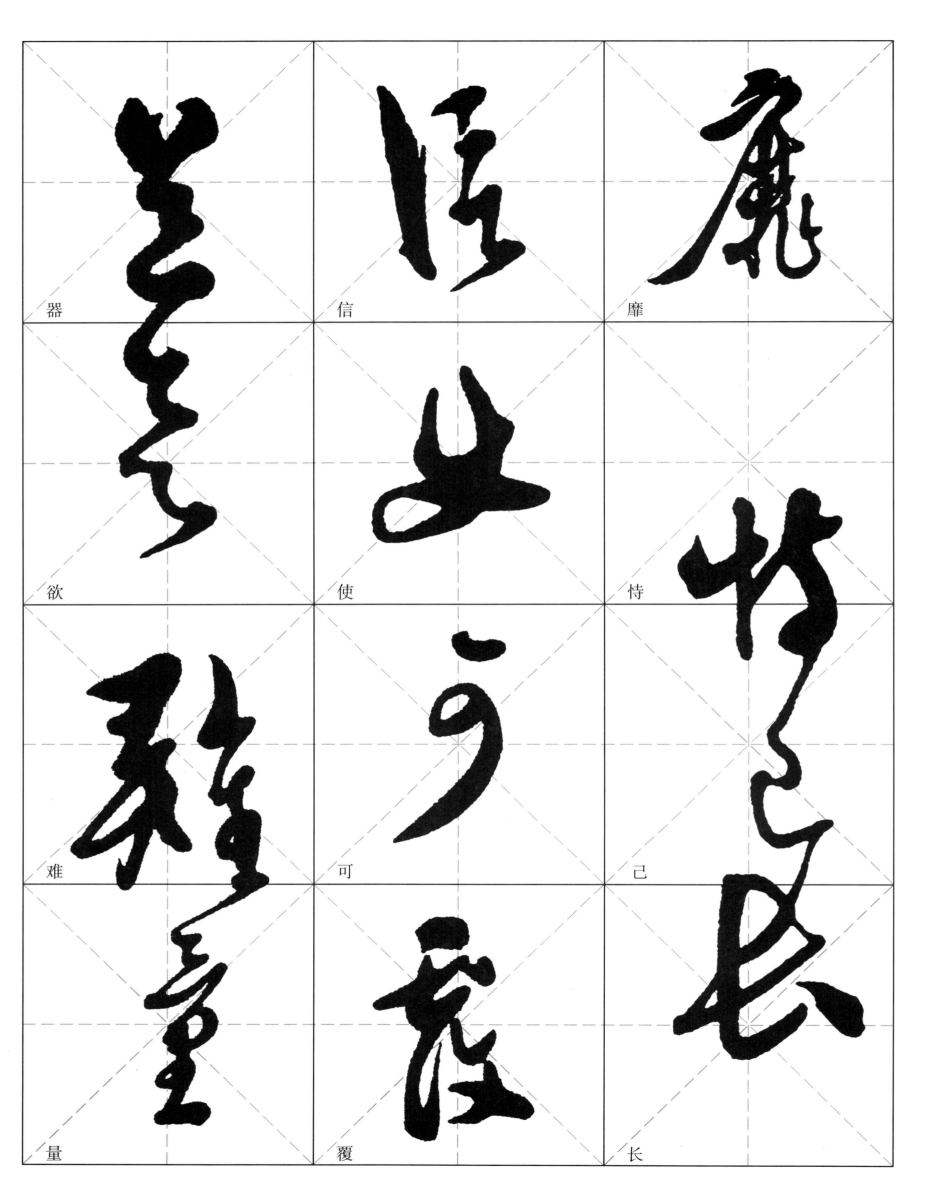

器　信　靡

欲　使　恃

难　可　己

量　覆　长

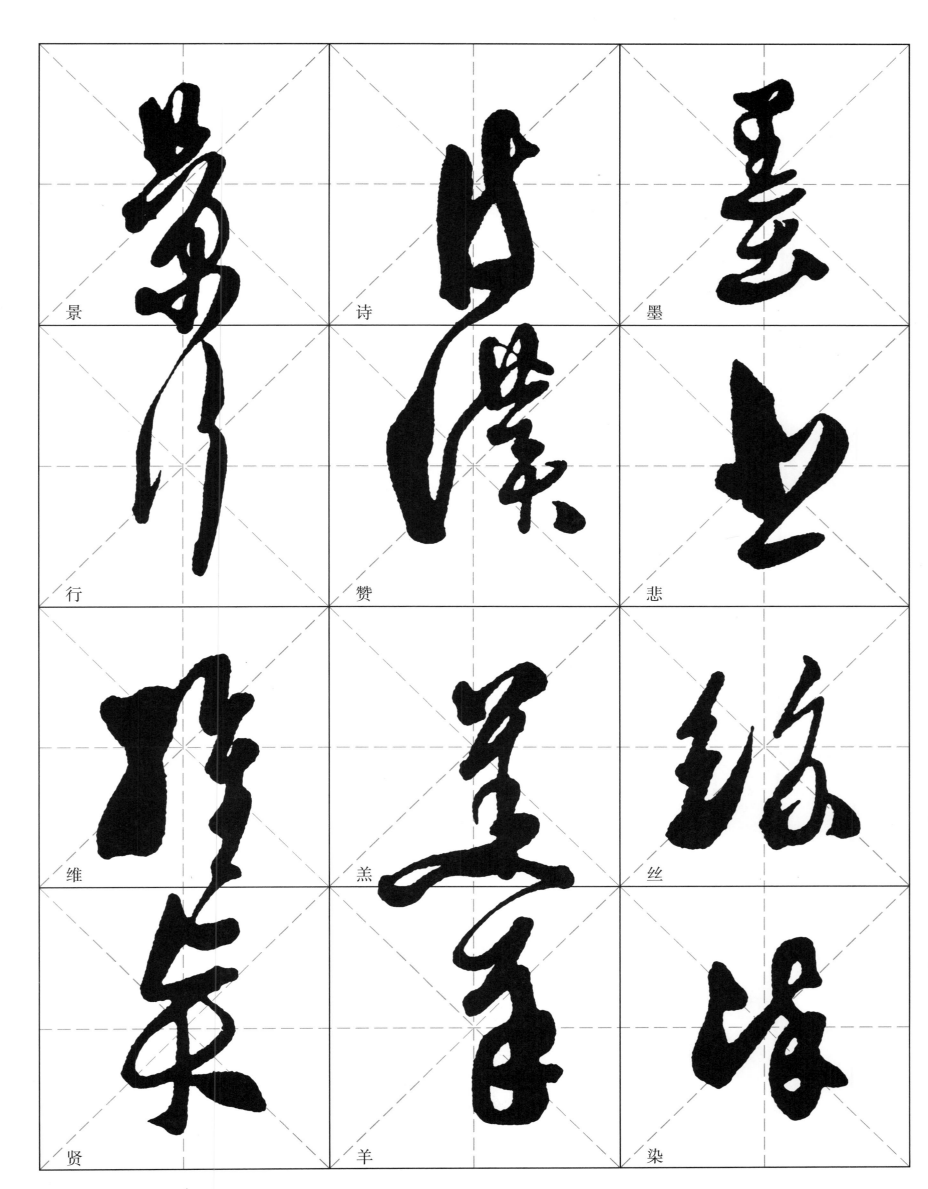

景

行

诗

赞

墨

悲

维

羔

丝

贤

羊

染

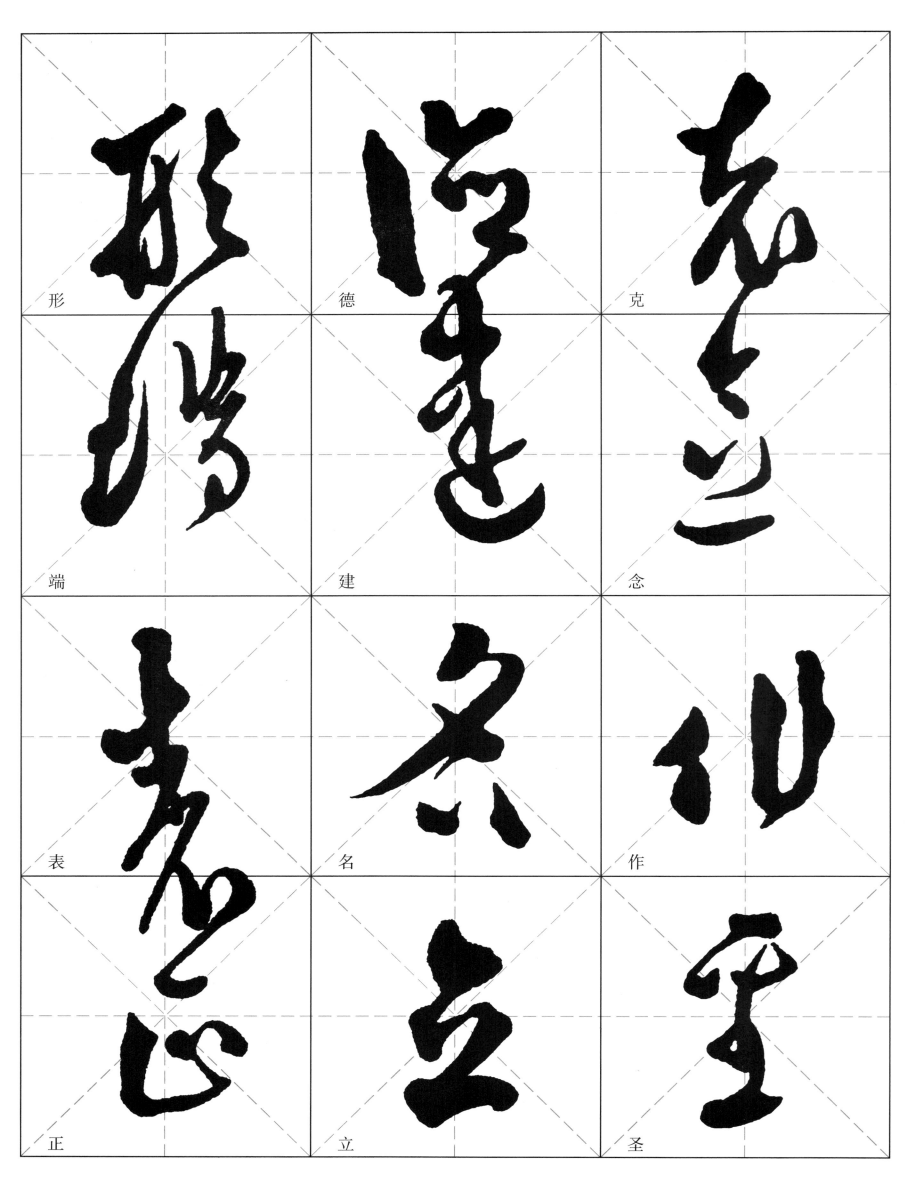

形

德

克

端

建

念

表

名

作

正

立

圣

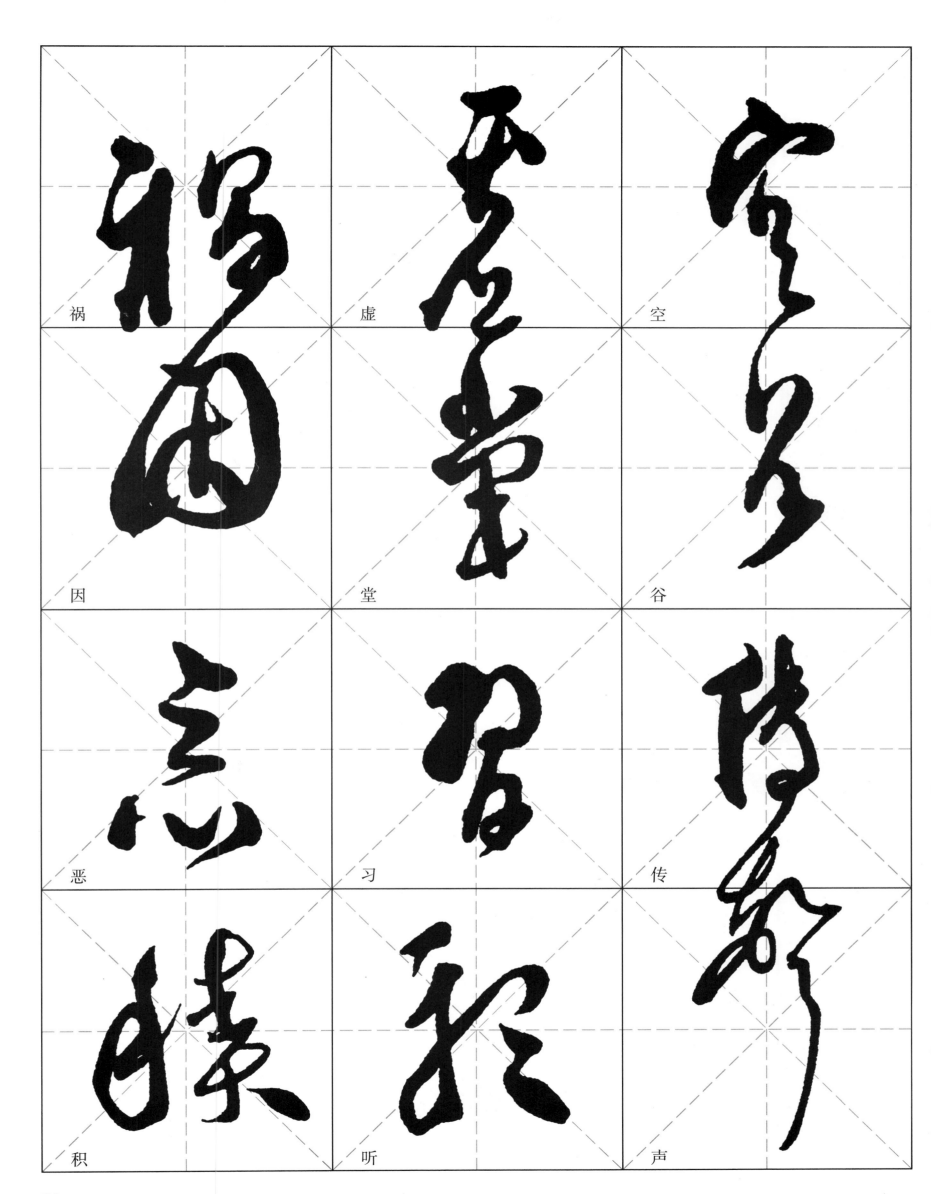

祸 因

虚 堂

空 谷

恶

习

传

积

听

声

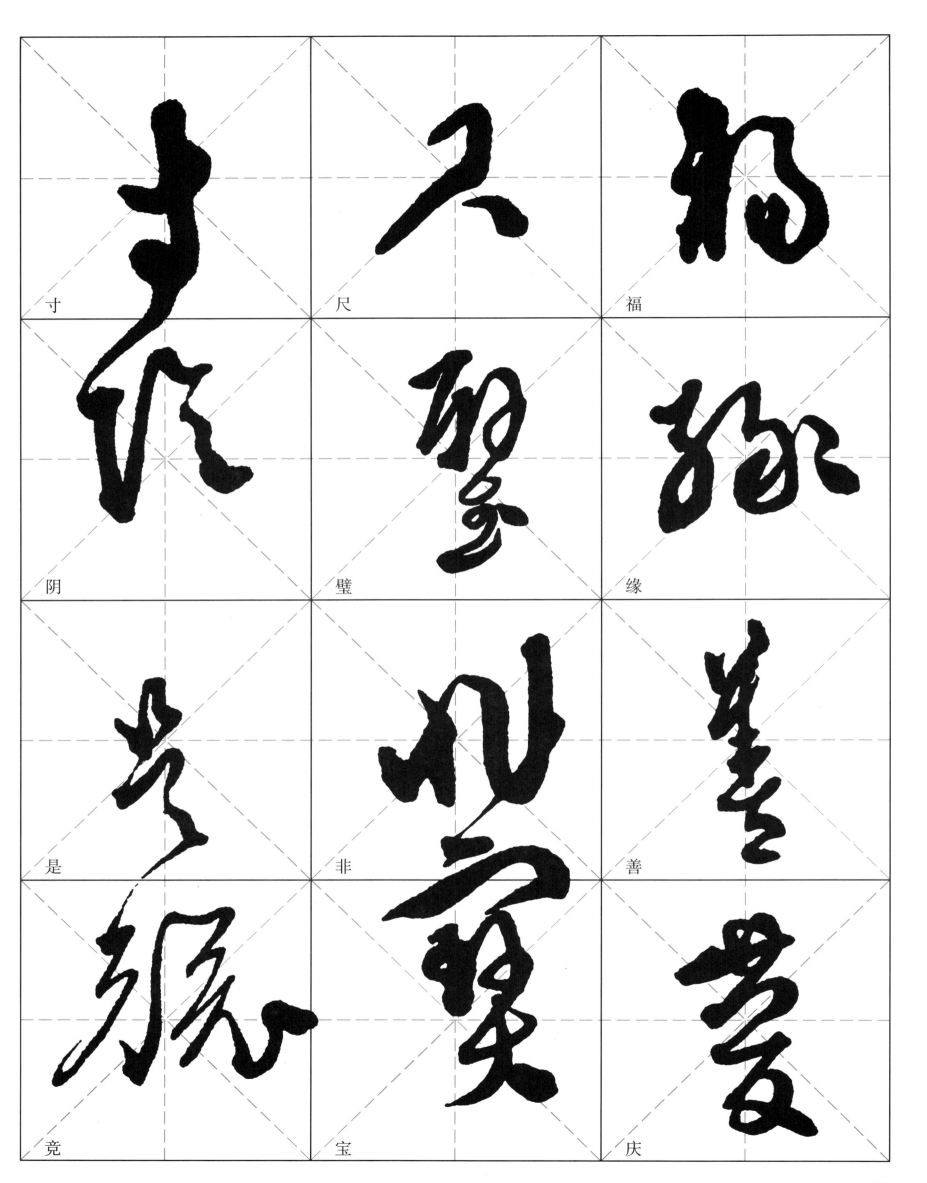

寸　尺　福

阴　璧　缘

是　非　善

竞　宝　庆

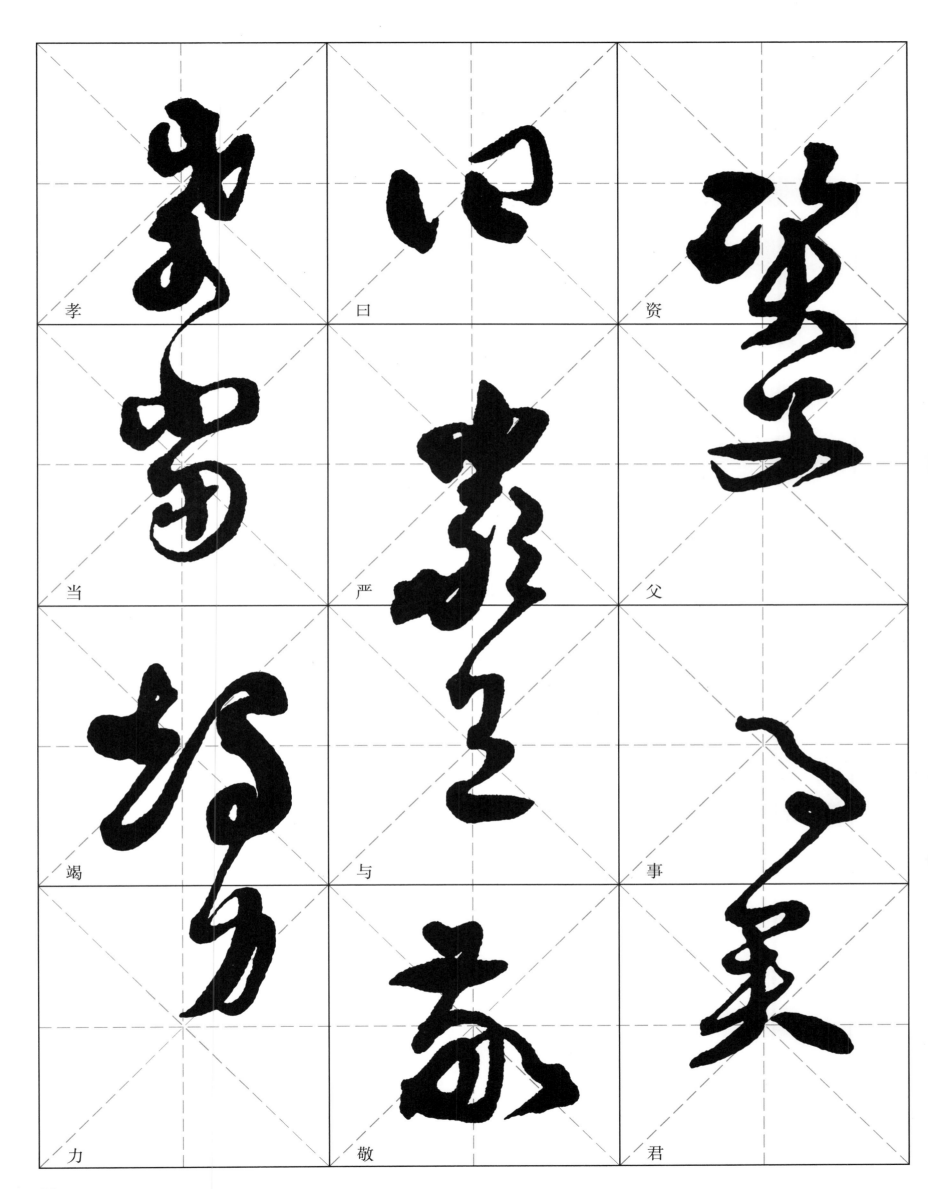

孝

当

竭

力

曰

严

与

敬

资

父

事

君

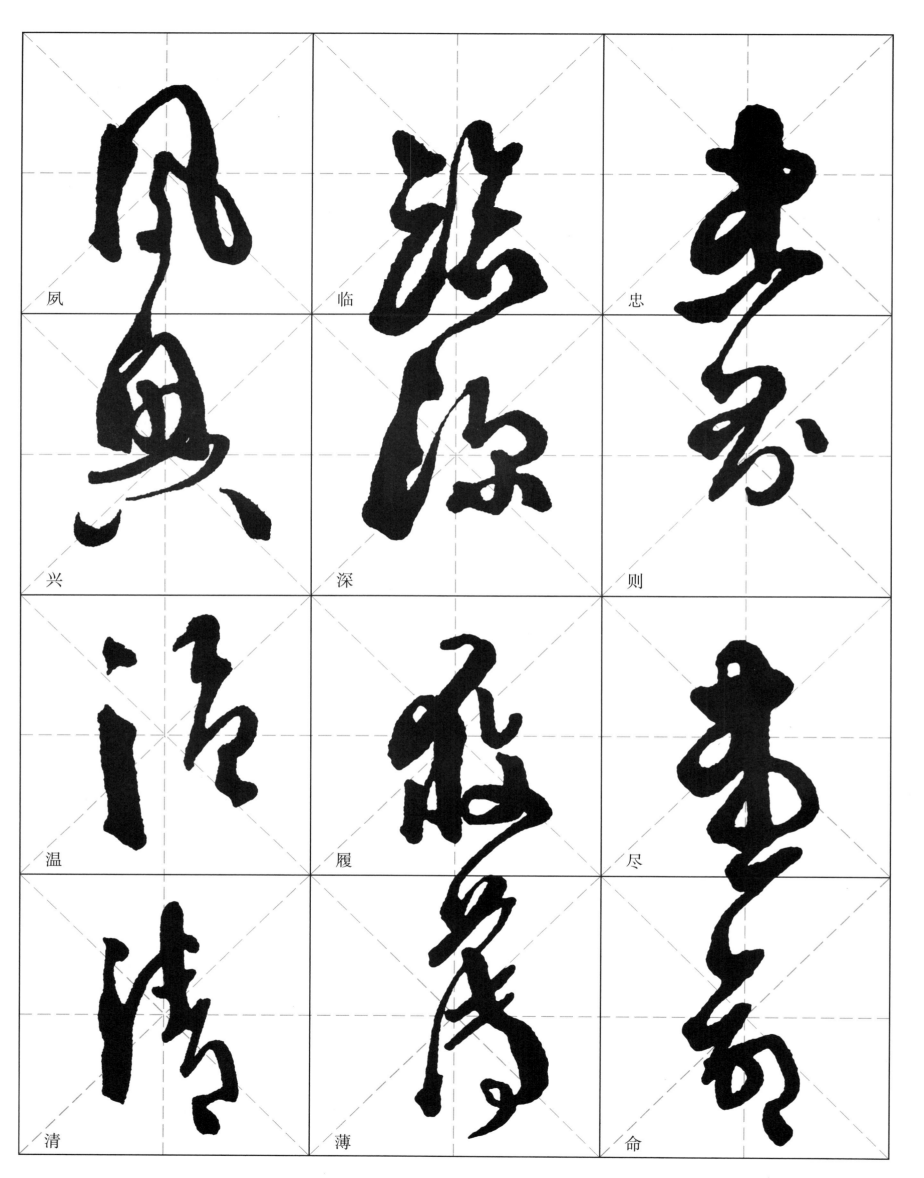

凤 临 忠

兴 深 则

温 履 尽

清 薄 命

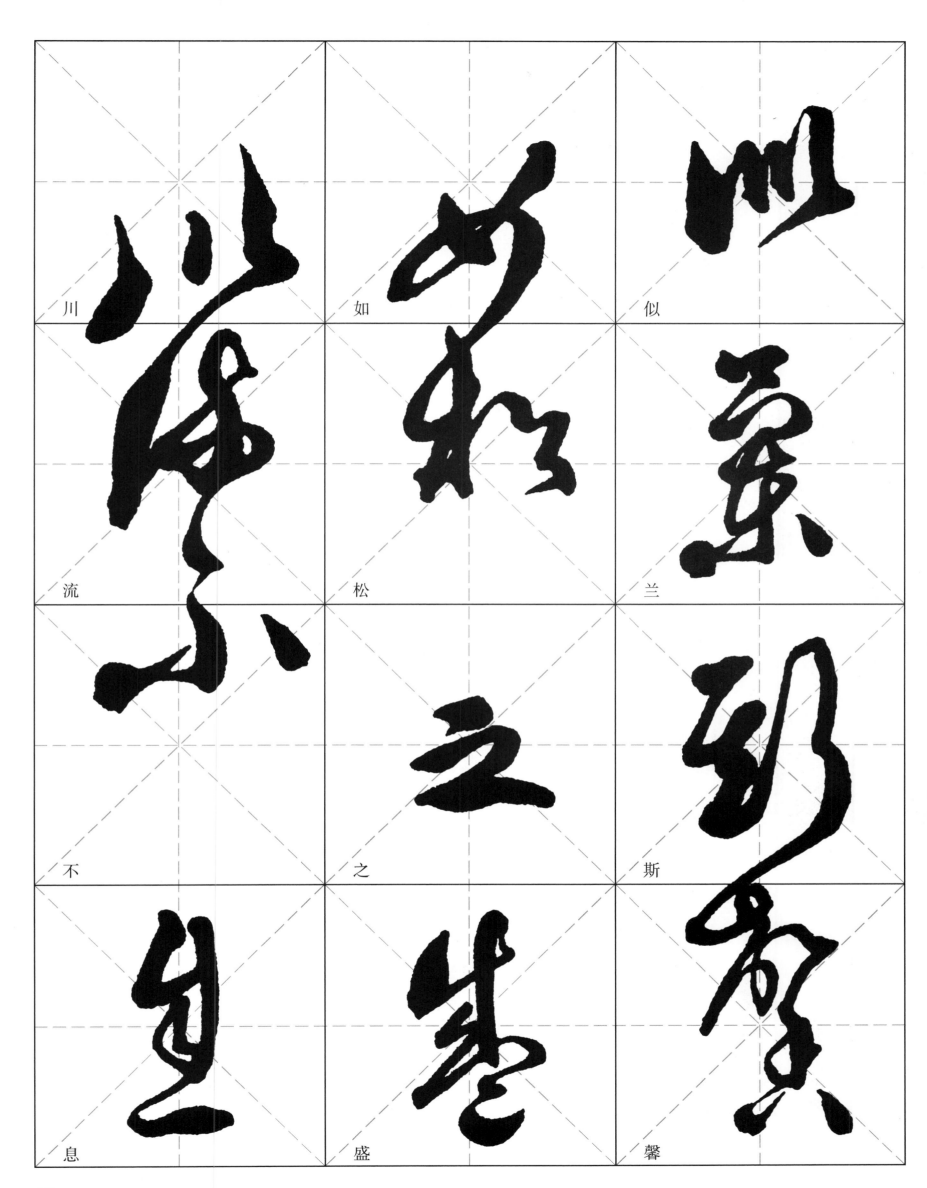

川
如
似
流
松
兰
不
之
斯
息
盛
馨

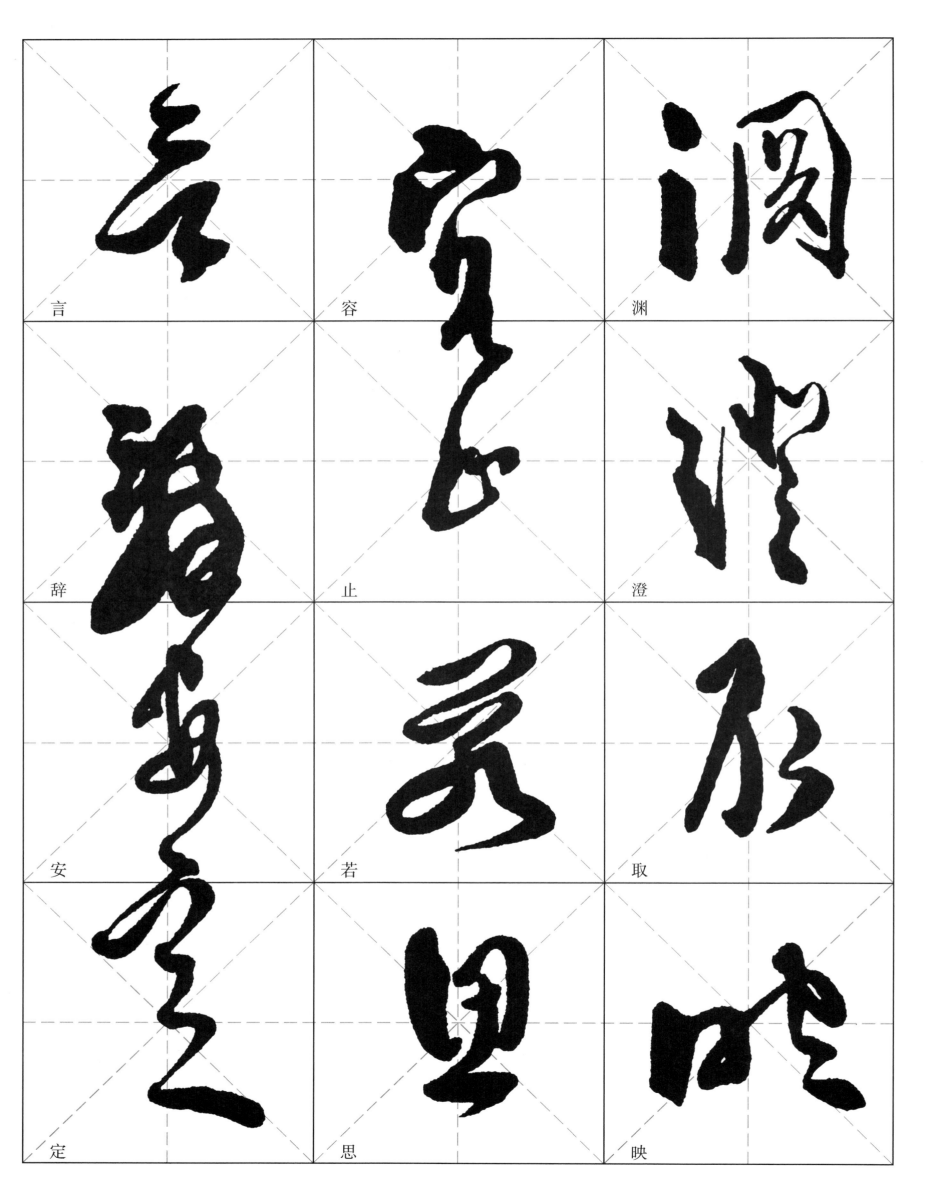

言

辞

安

定

容

止

若

思

渊

澄

取

映

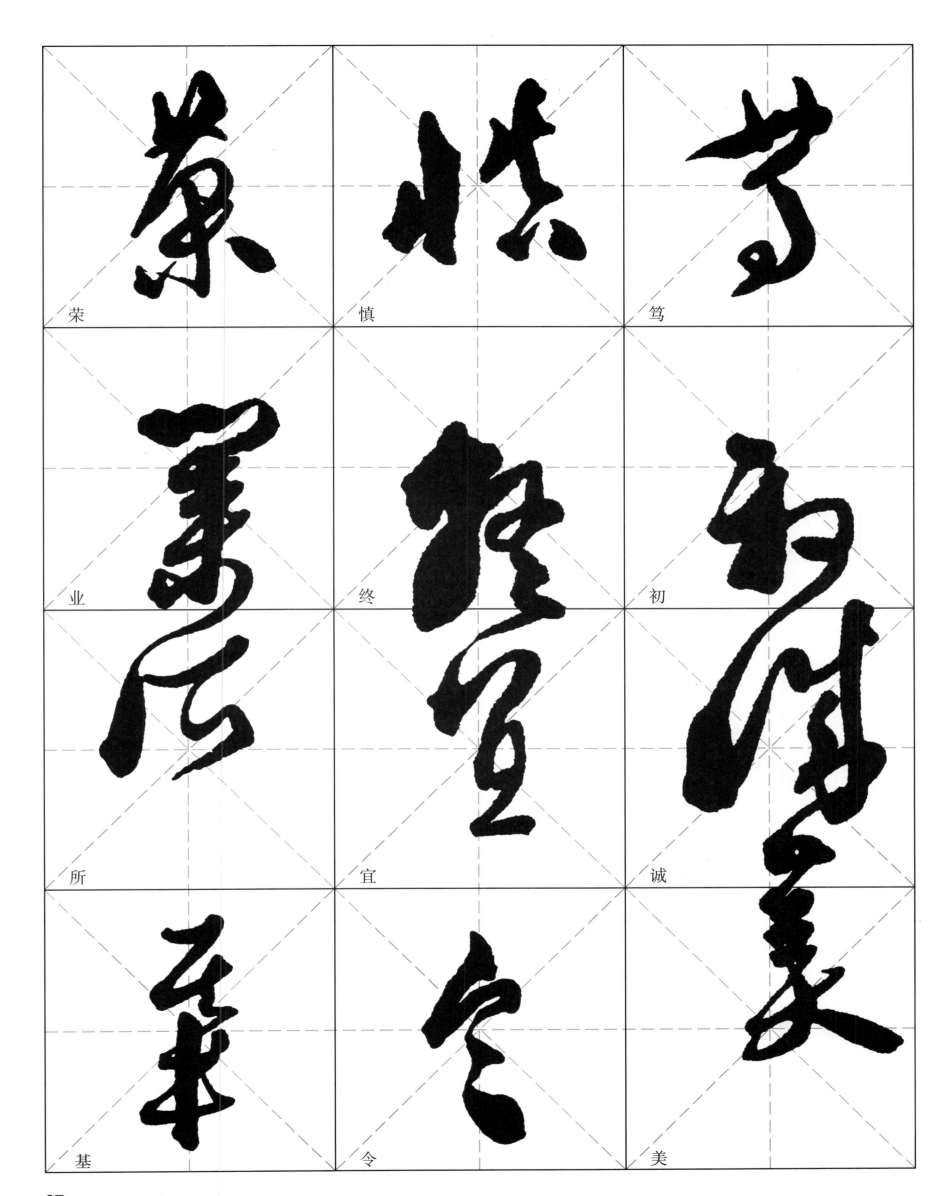

荣　慎　笃

业　终　初

所　宜　诚

基　令　美

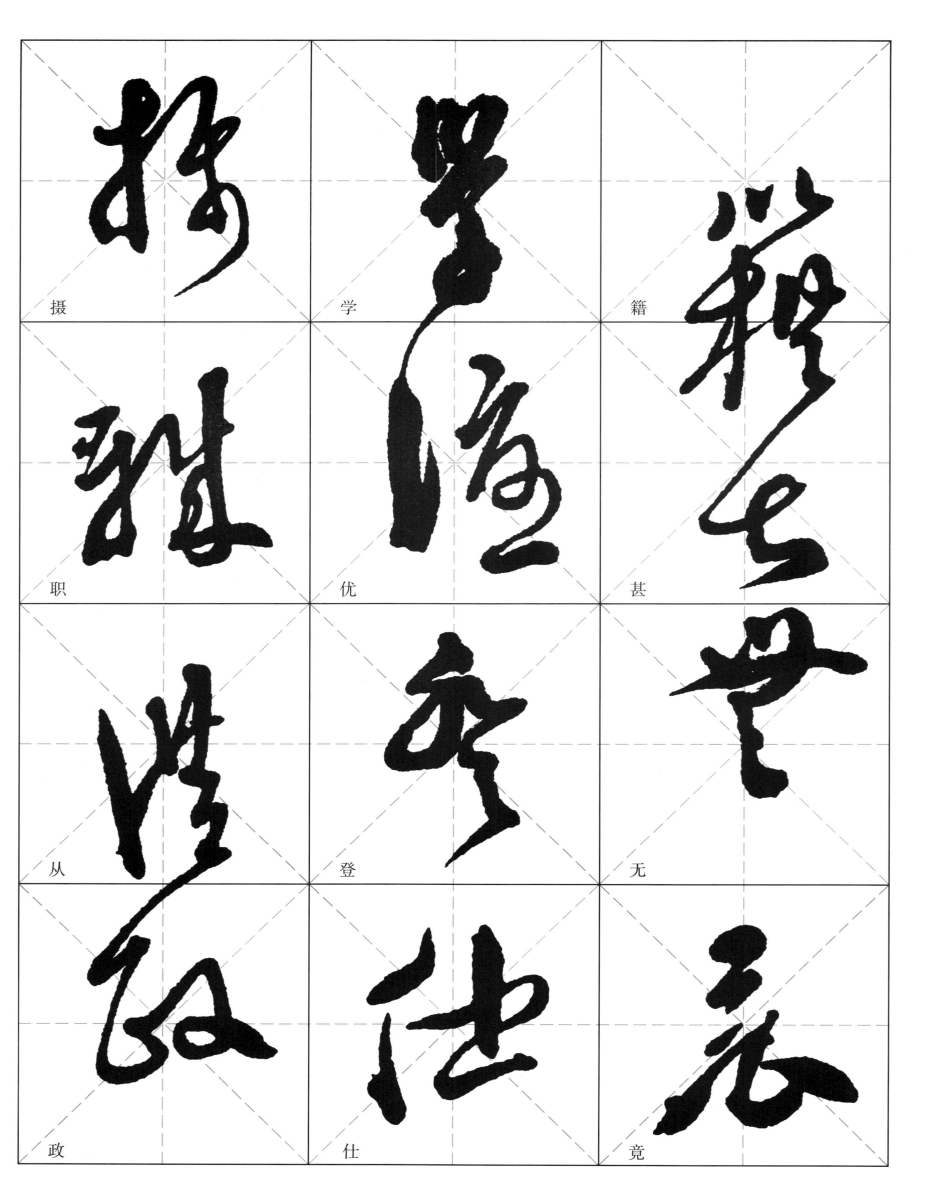

摄

学

籍

职

优

甚

从

登

无

政

仕

竟

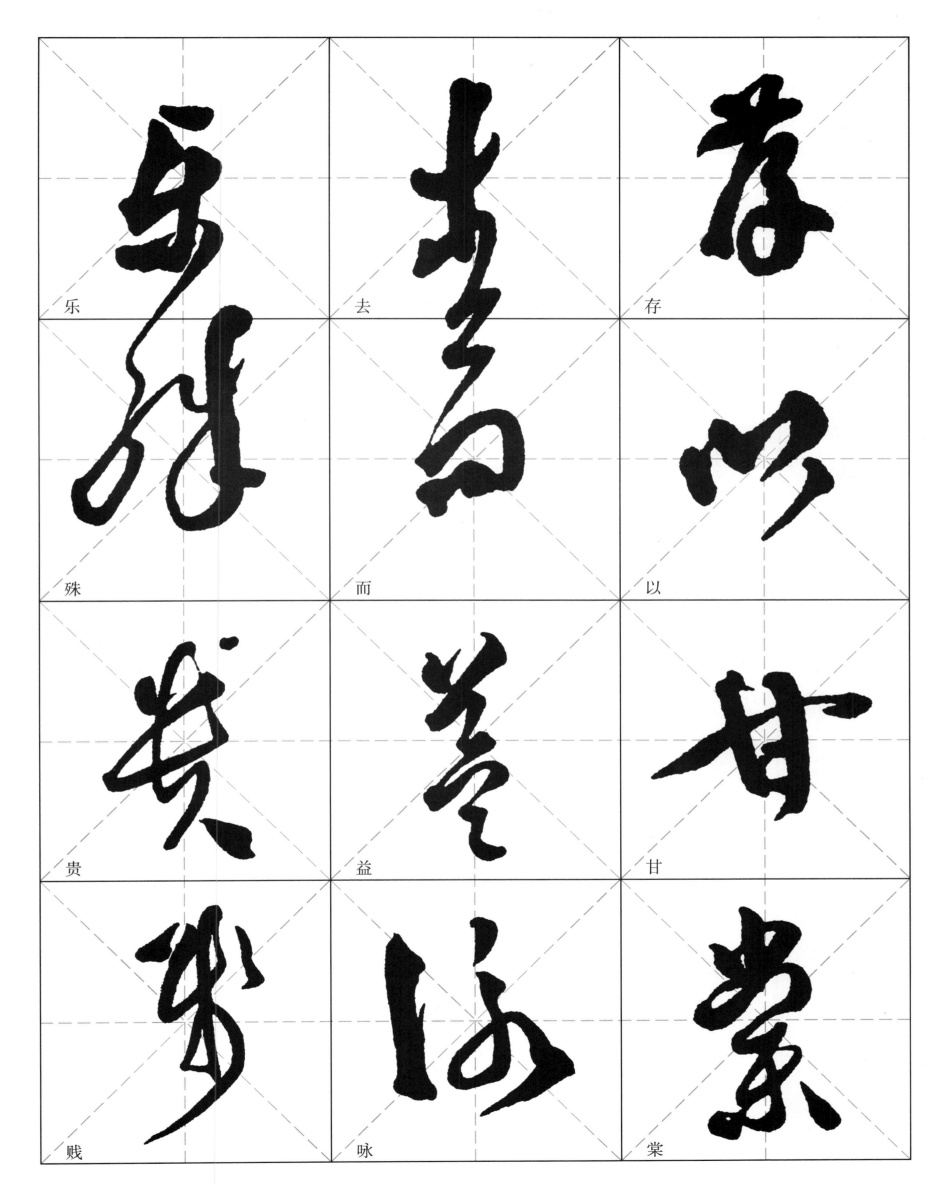

乐

去

存

殊

而

以

贵

益

甘

贱

咏

棠

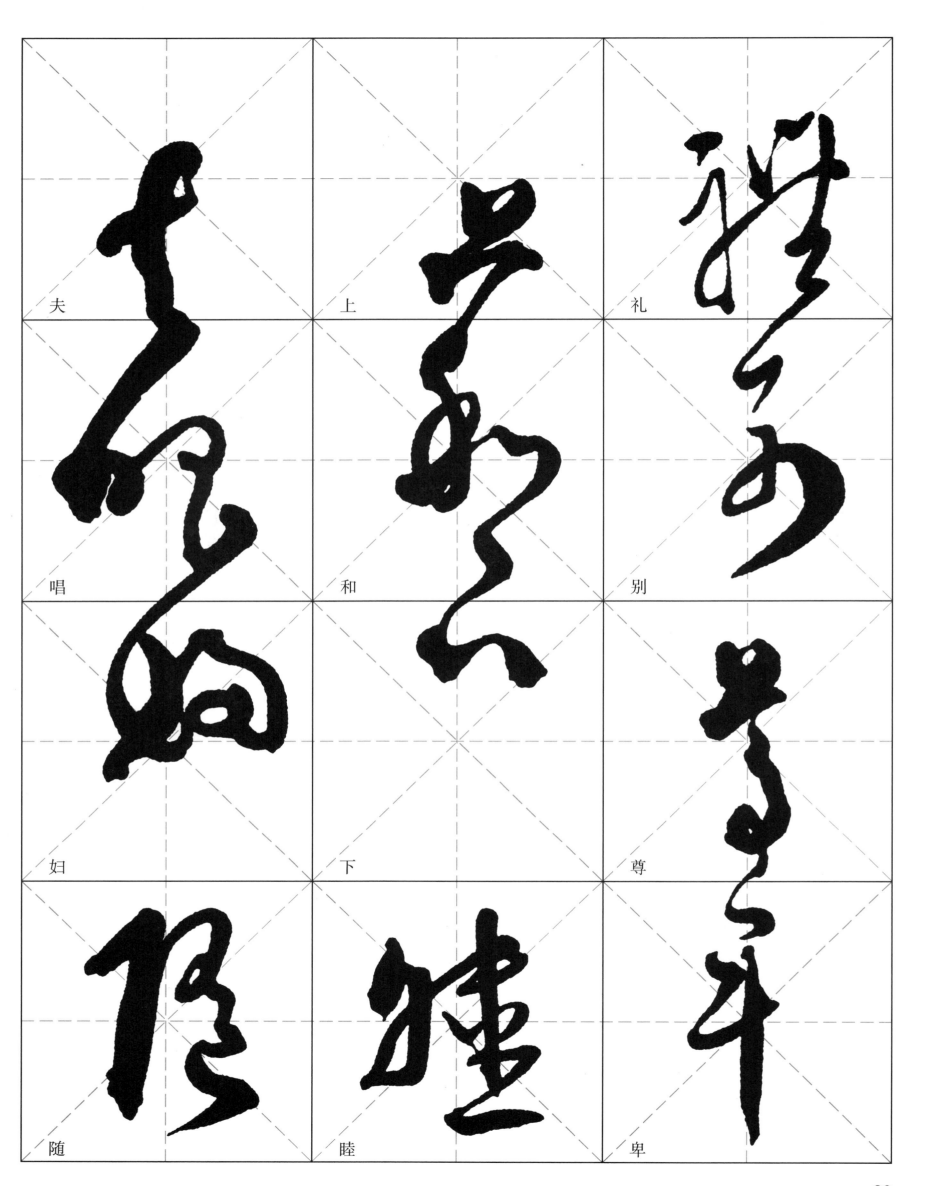

夫　　上　　礼

唱　　和　　别

妇　　下　　尊

随　　睦　　卑

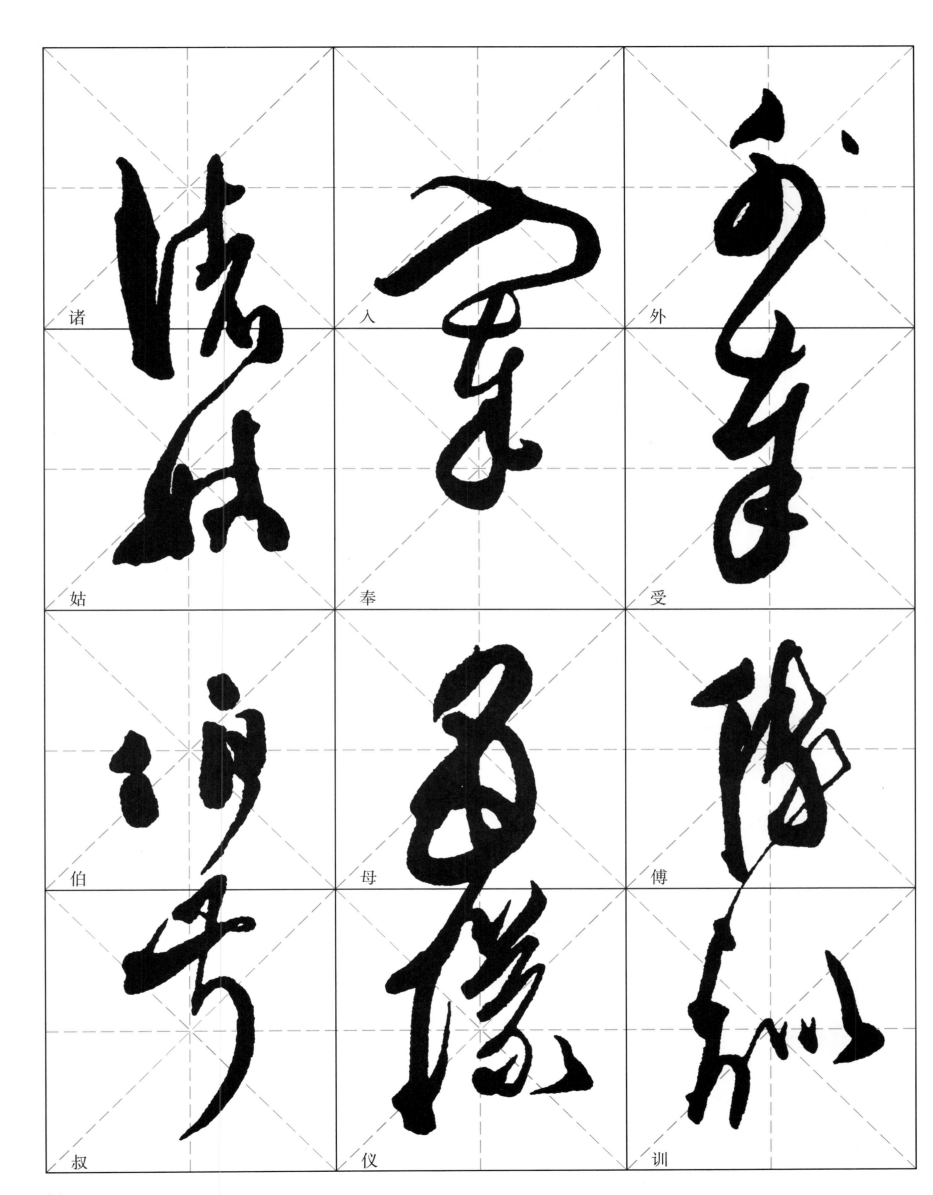

诸

入

外

姑

奉

受

伯

母

傅

叔

仪

训

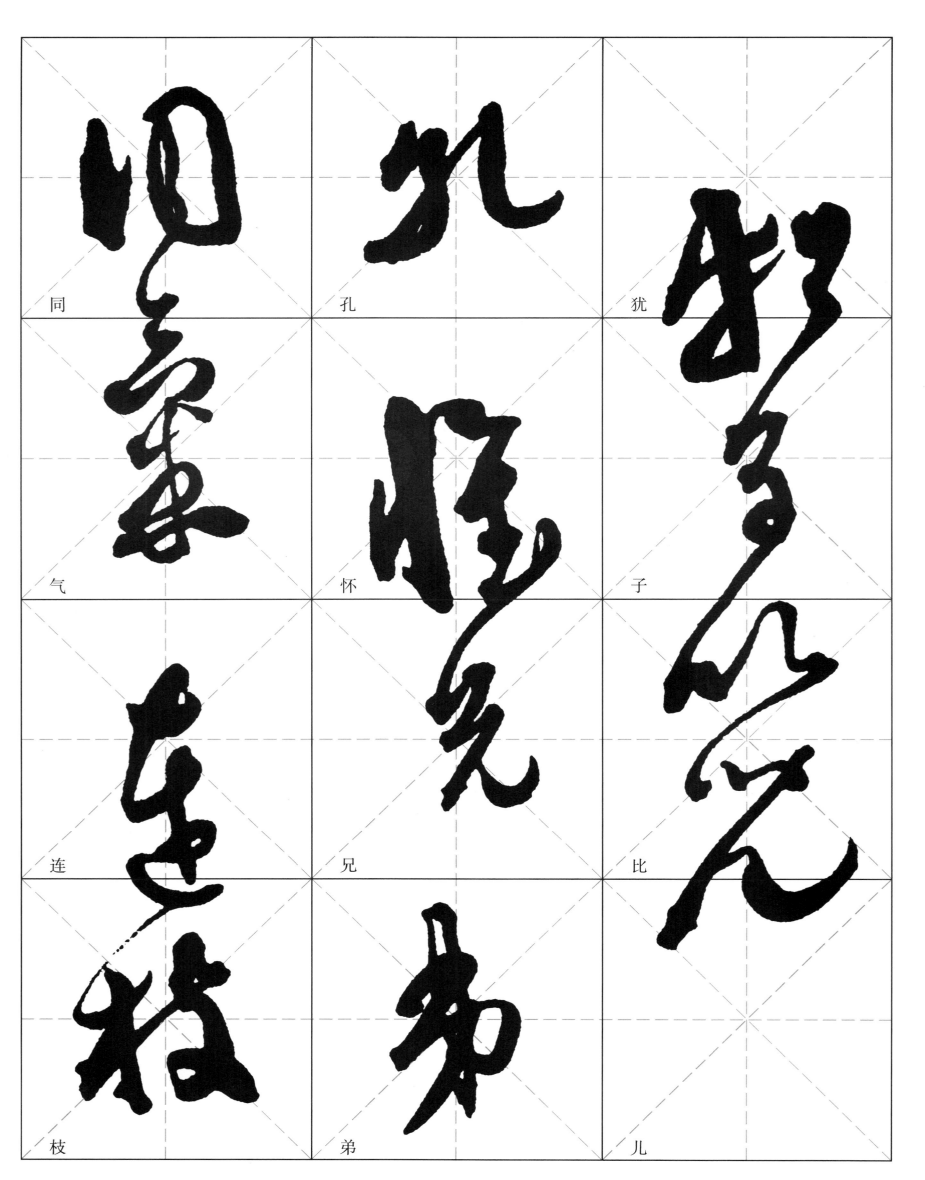

同

孔

犹

气

怀

子

连

兄

比

枝

弟

儿

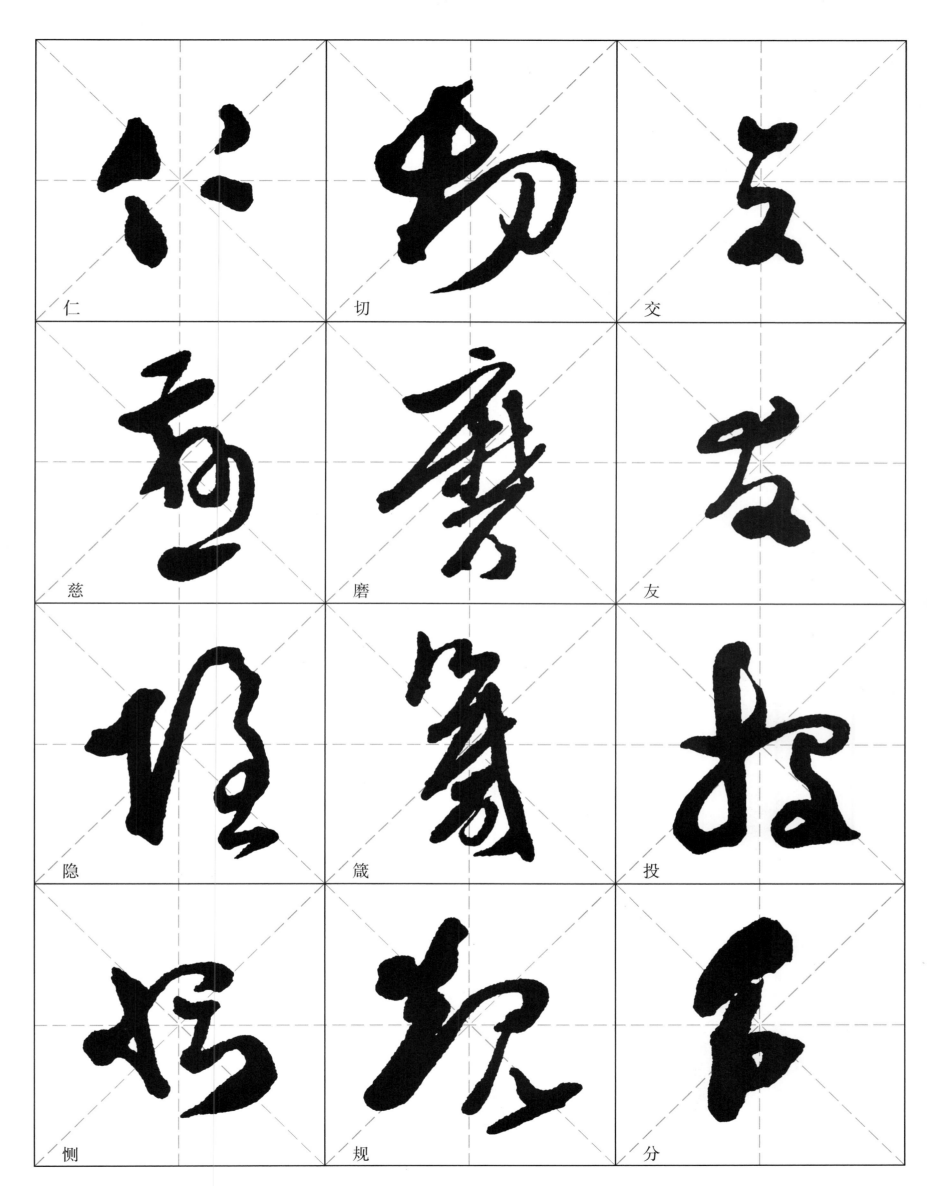

仁

切

交

慈

磨

友

隐

箴

投

恻

规

分

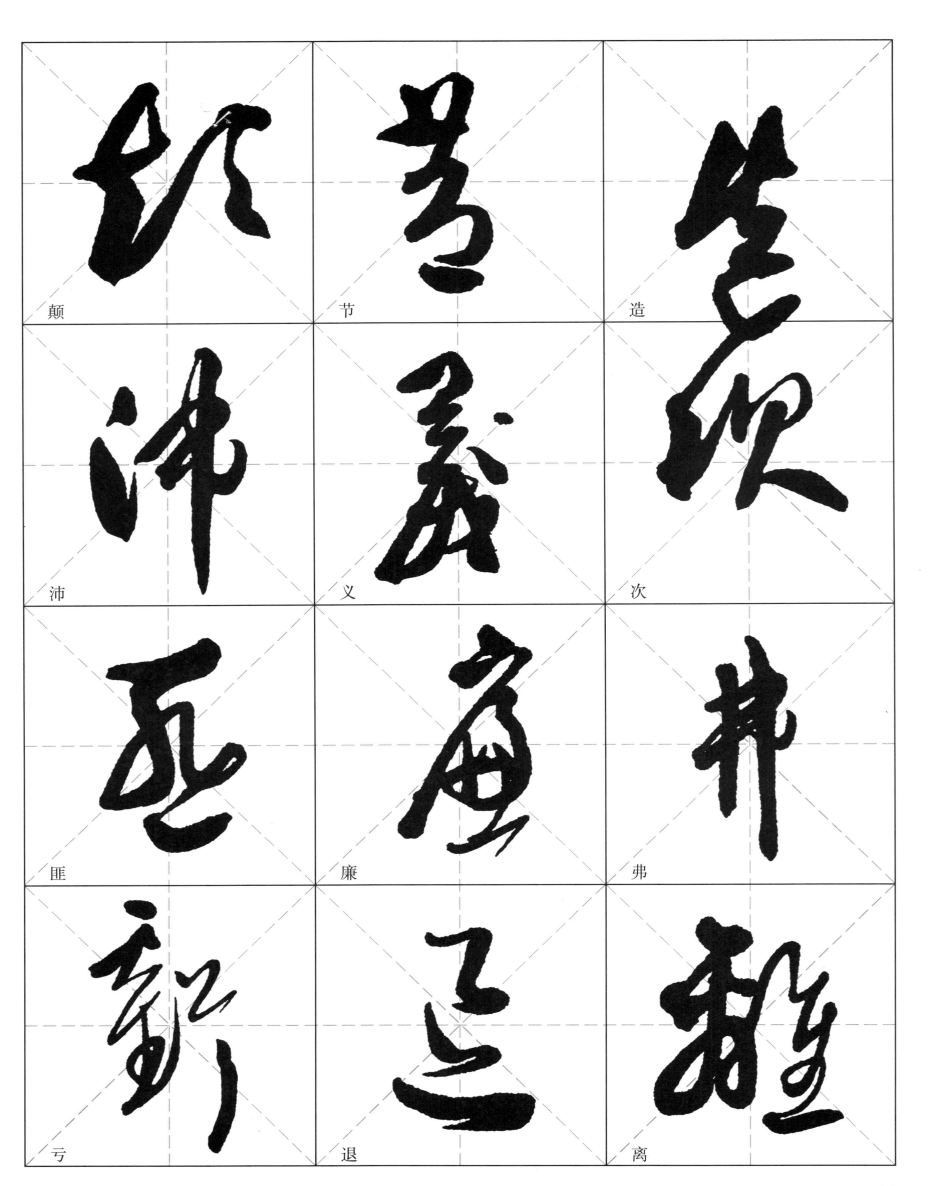

颠　节　造

沛　义　次

匪　廉　弗

亏　退　离

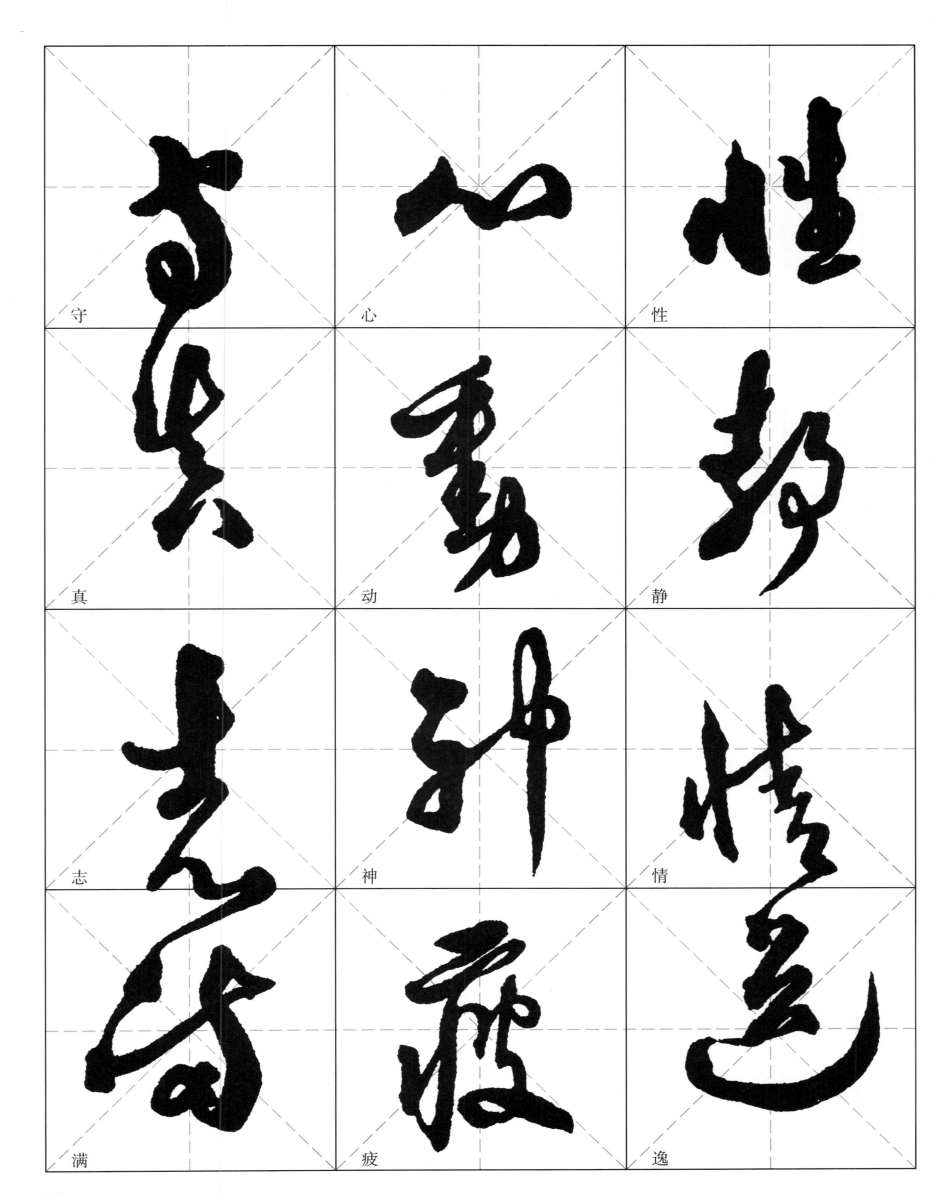

守　心　性

真　动　静

志　神　情

满　疲　逸

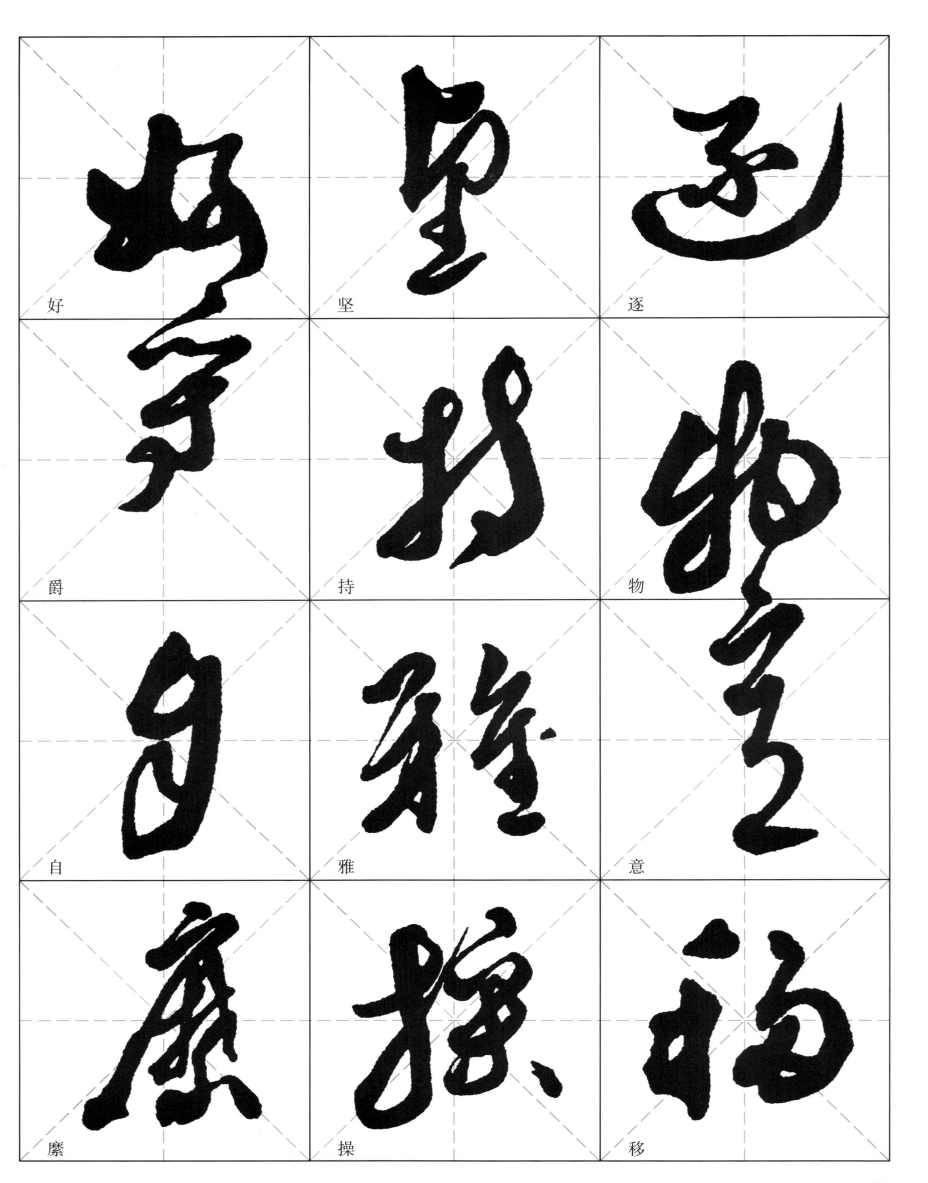

好

坚

逐

爵

持

物

自

雅

意

縻

操

移

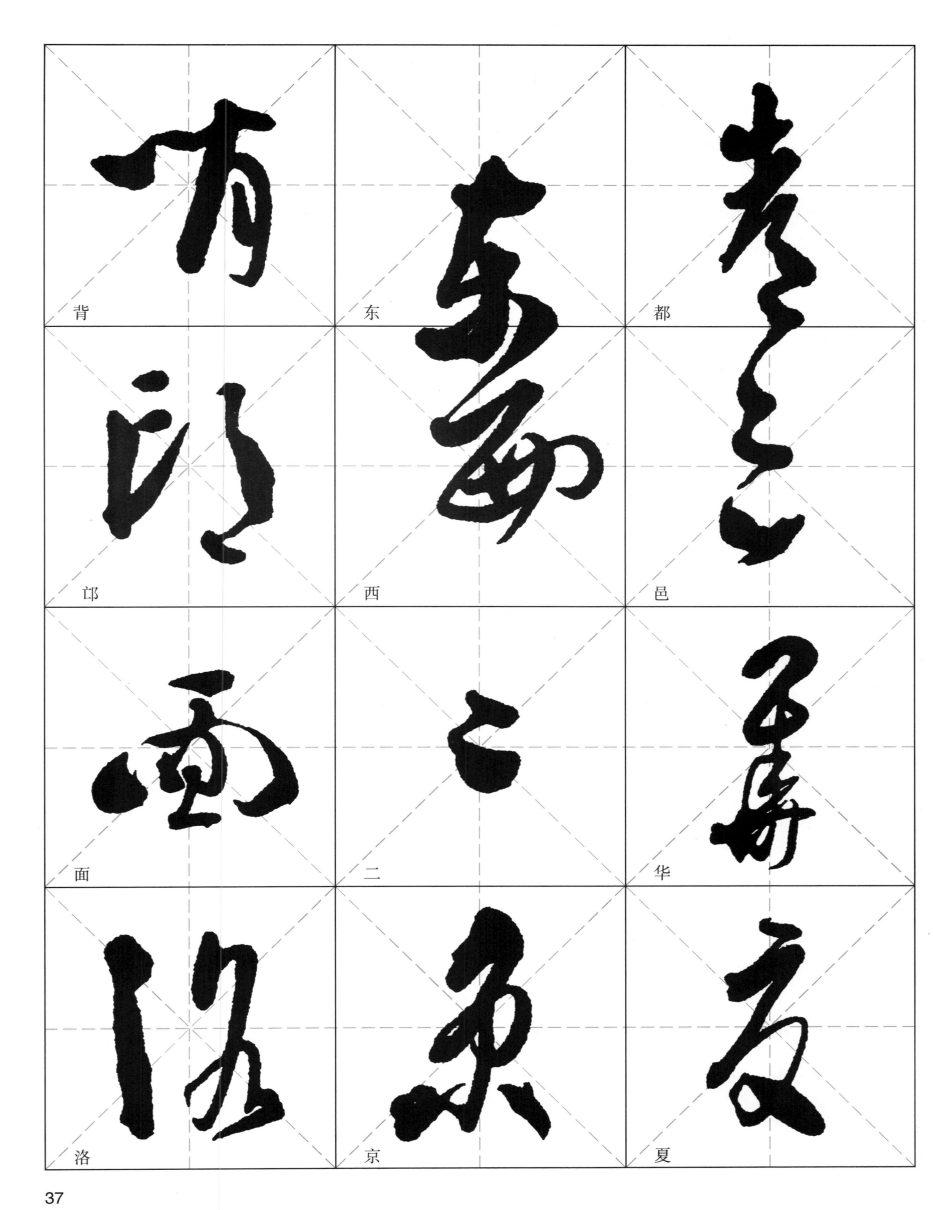

背

邙

面

洛

东

西

二

京

都

邑

华

夏

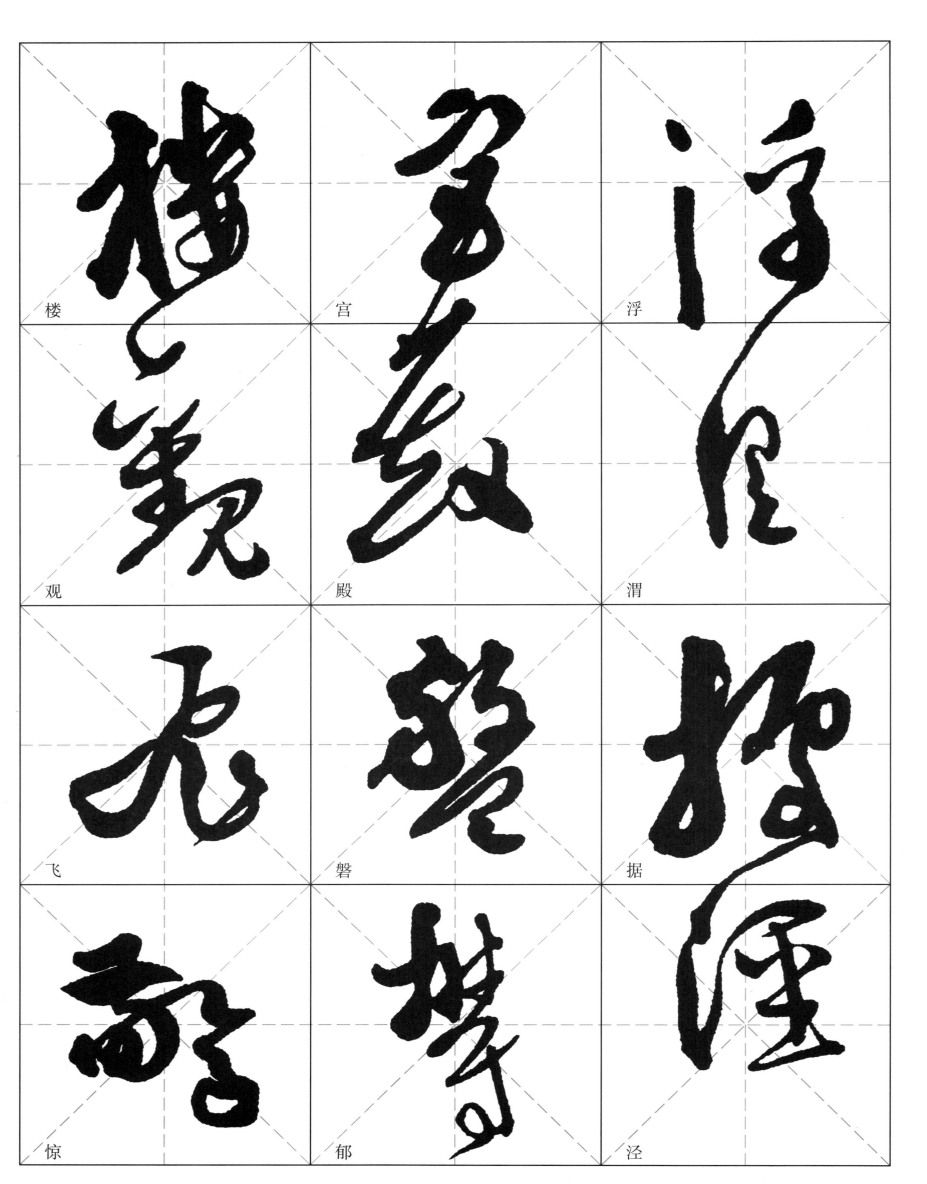

楼　　宫　　浮

观　　殿　　渭

飞　　磐　　据

惊　　郁　　泾

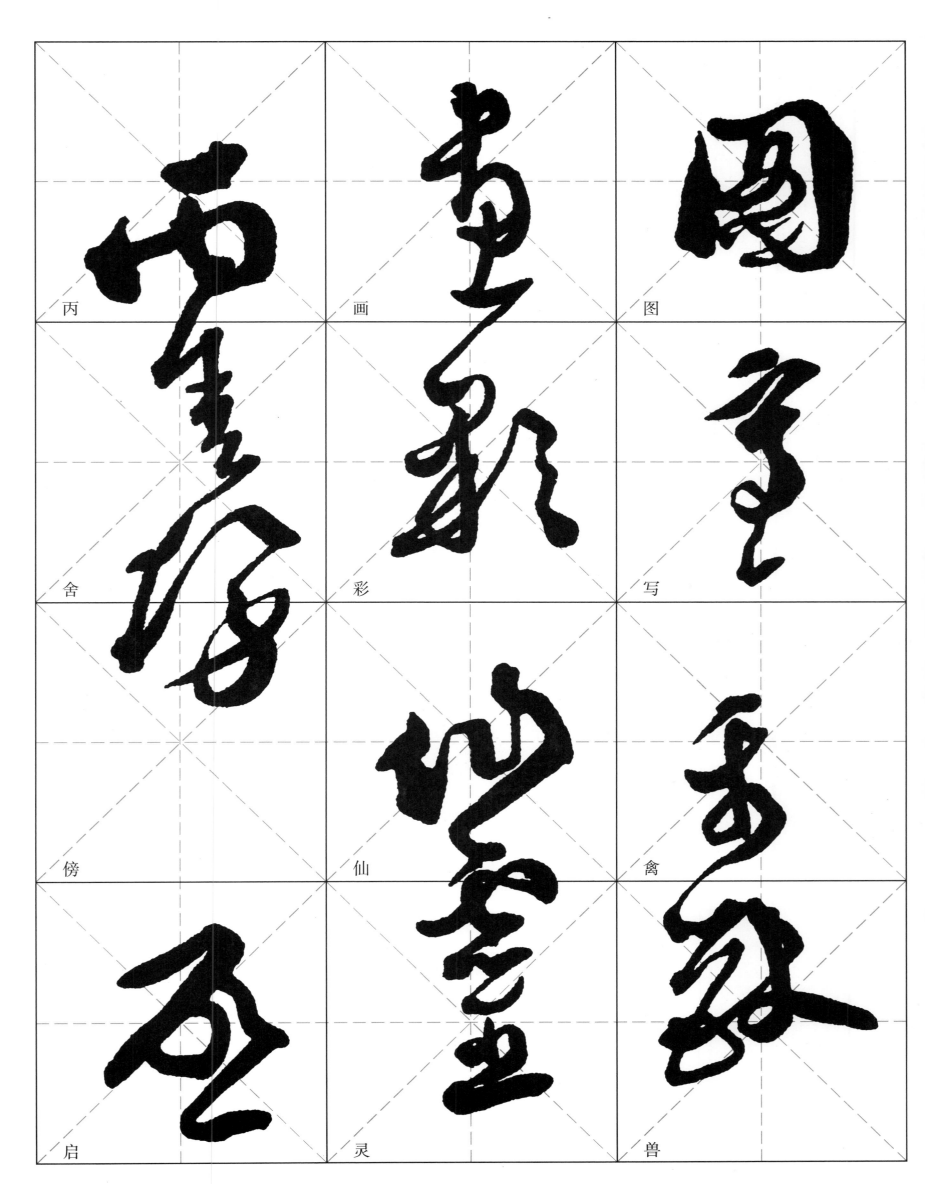

丙　画　图

舍　彩　写

傍　仙　禽

启　灵　兽

39

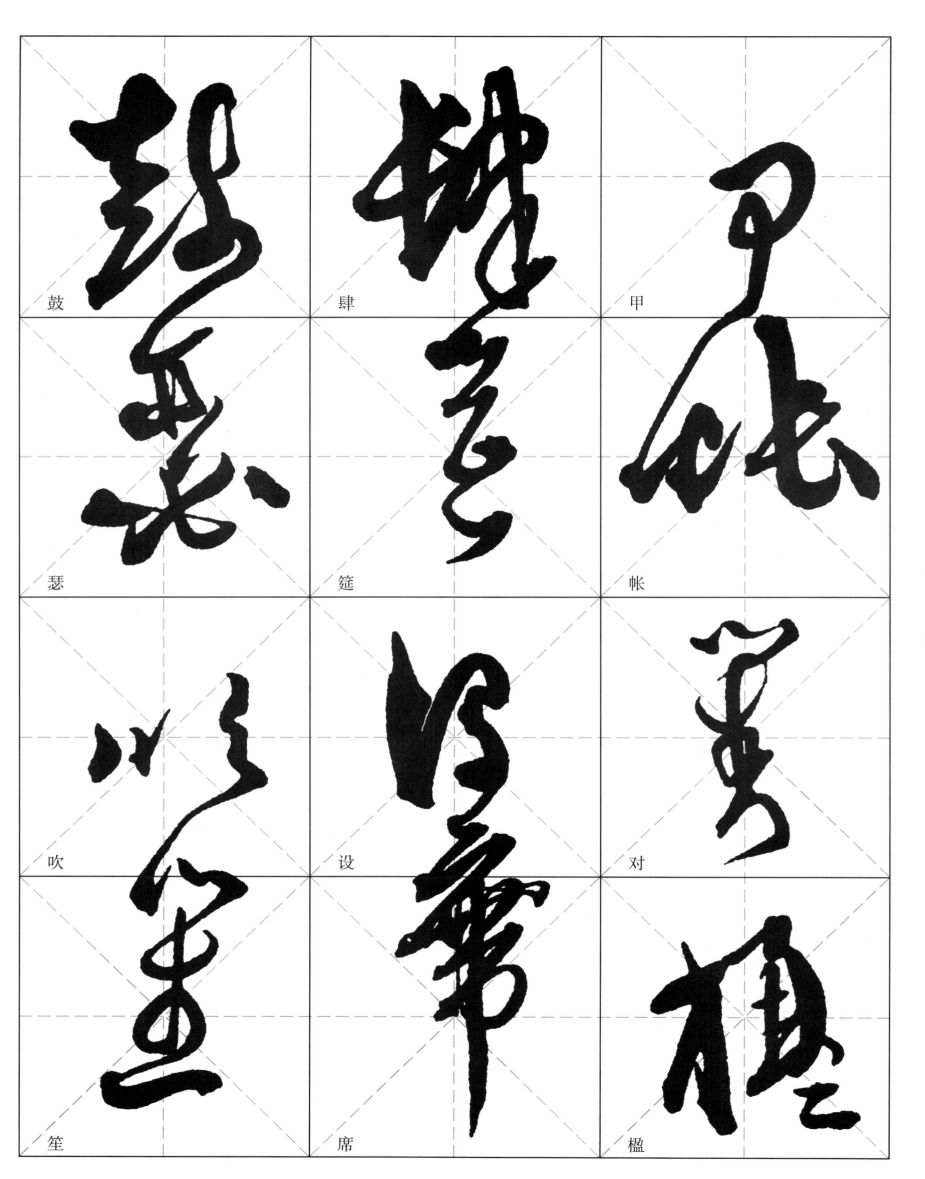

鼓

肆

甲

瑟

筵

帐

吹

设

对

笙

席

楹

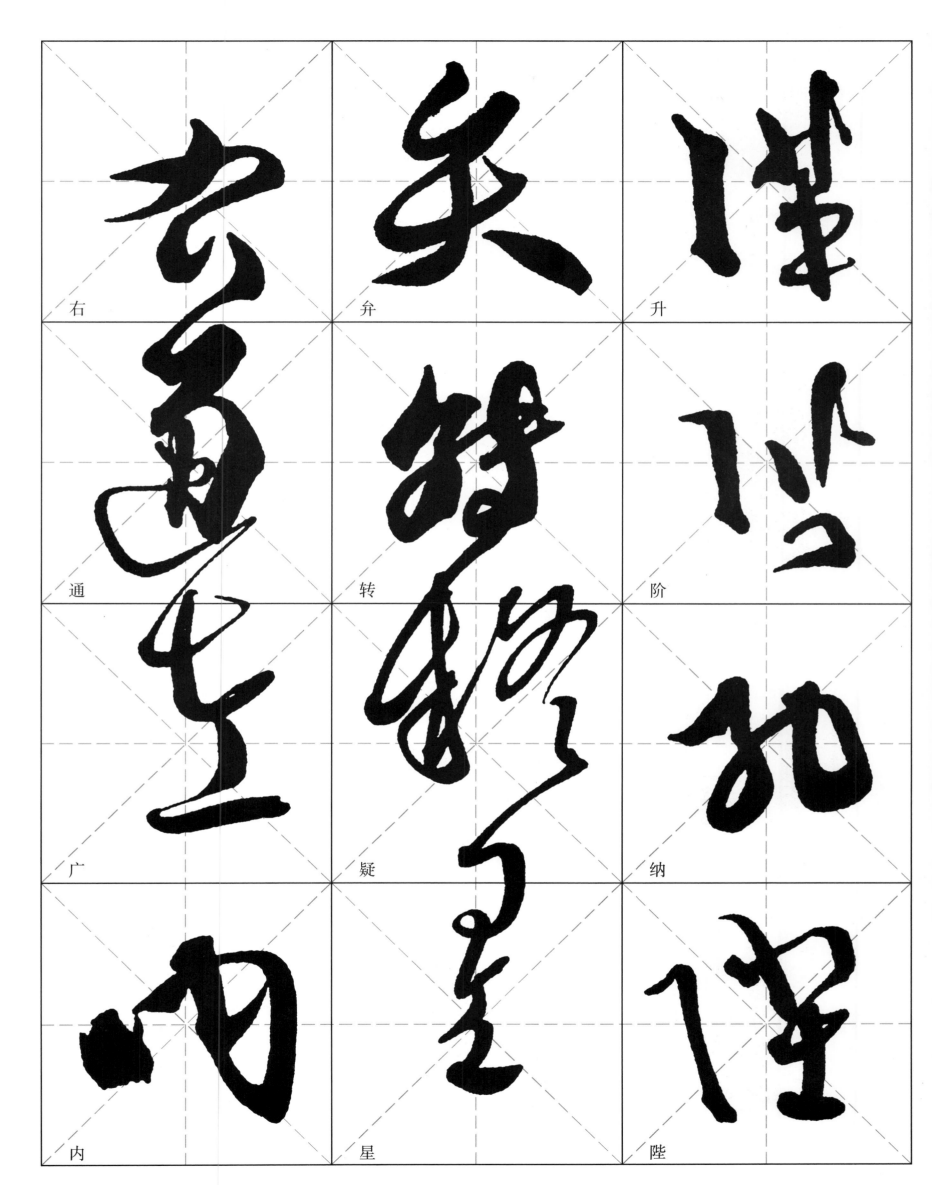

右　弁　升

通　转　阶

广　疑　纳

内　星　陛

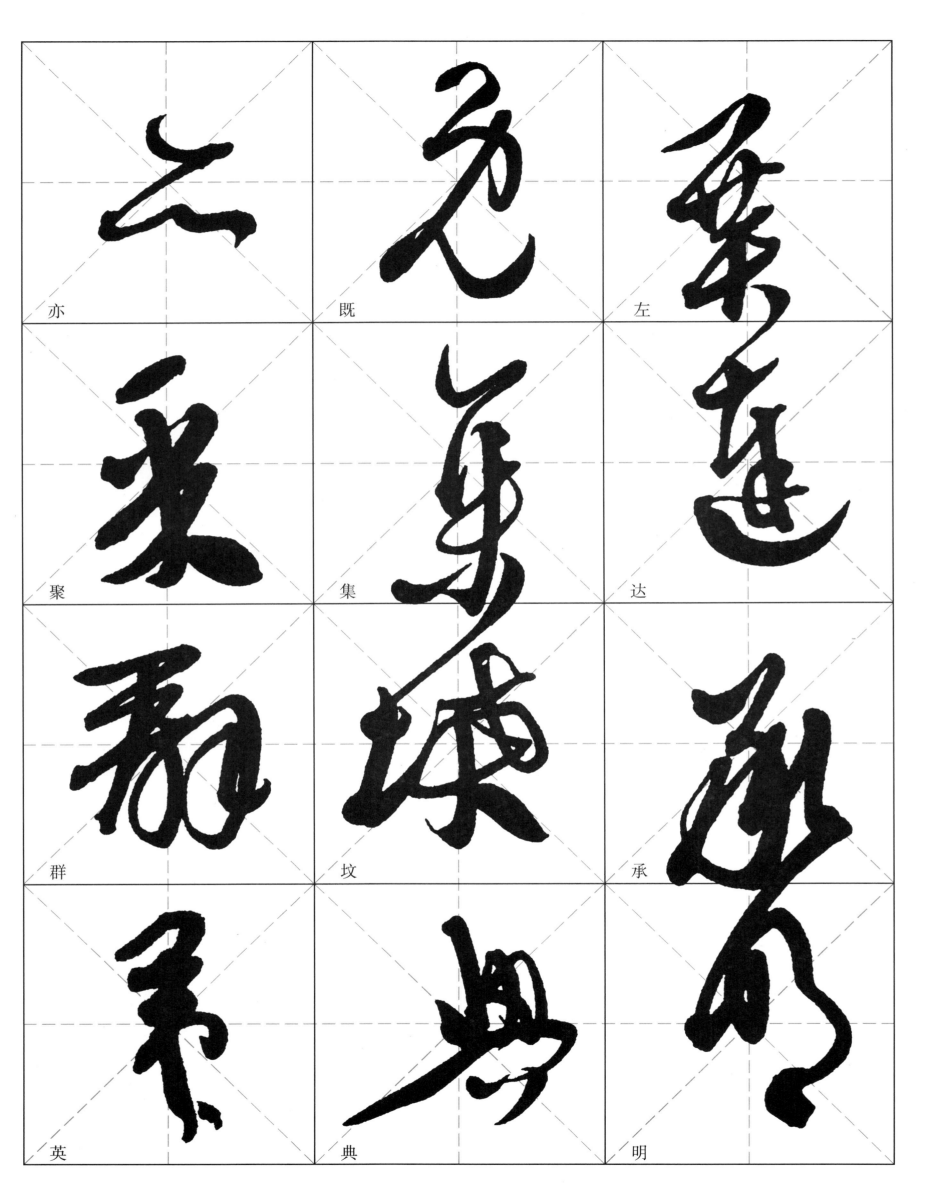

亦　既　左

聚　集　达

群　坟　承

英　典　明

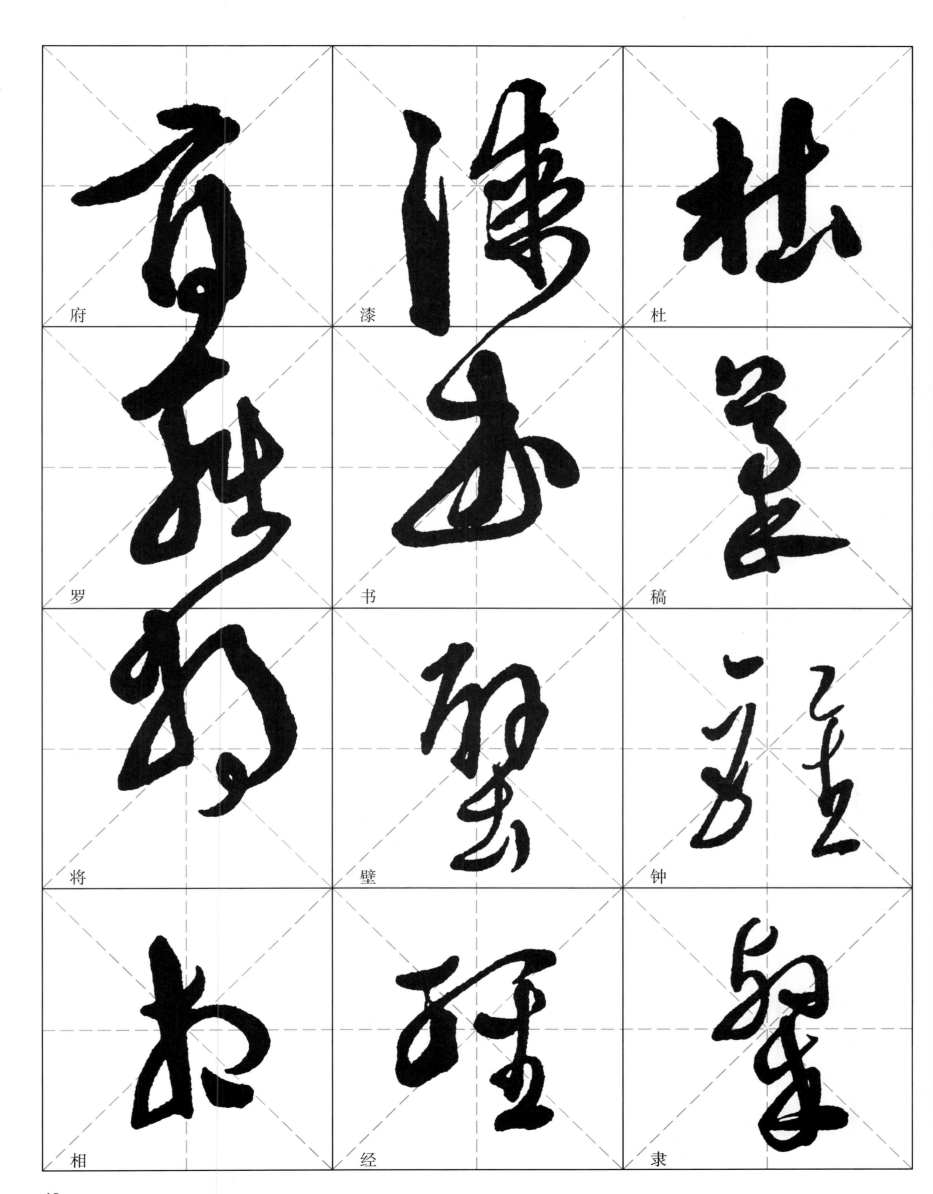

府

漆

杜

罗

书

稿

将

壁

钟

相

经

隶

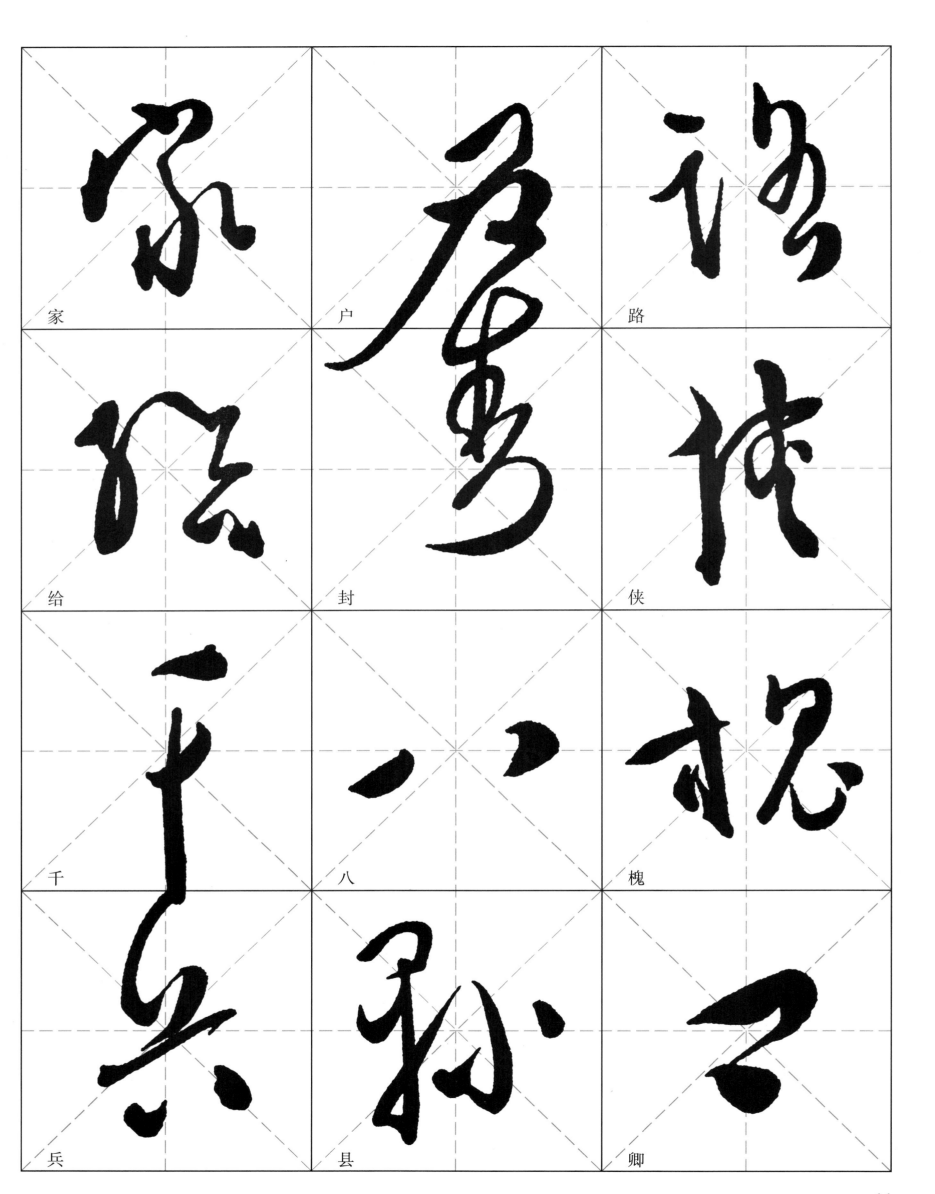

家　　户　　路

给　　封　　侠

千　　八　　槐

兵　　县　　卿

44

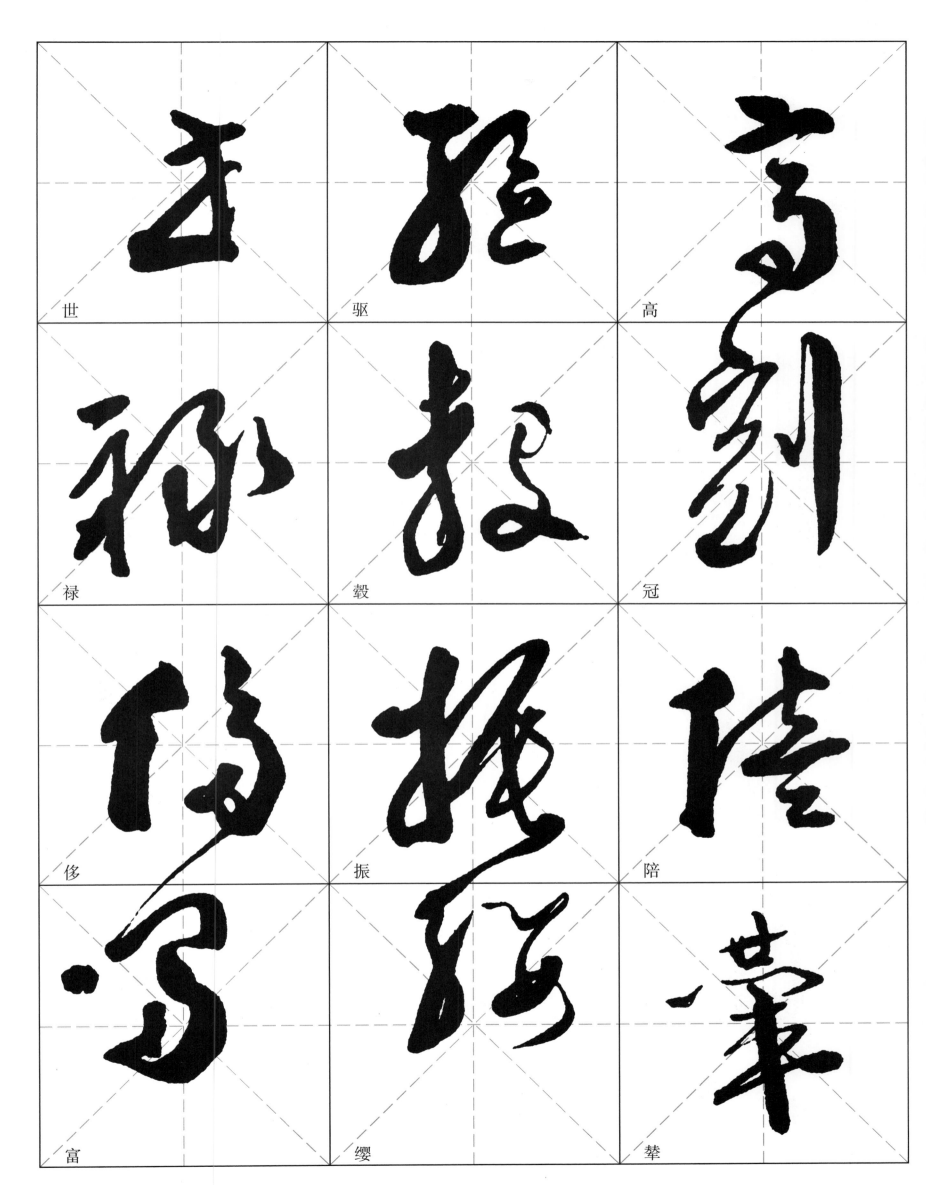

世

驱

高

禄

毂

冠

侈

振

陪

富

缨

辇

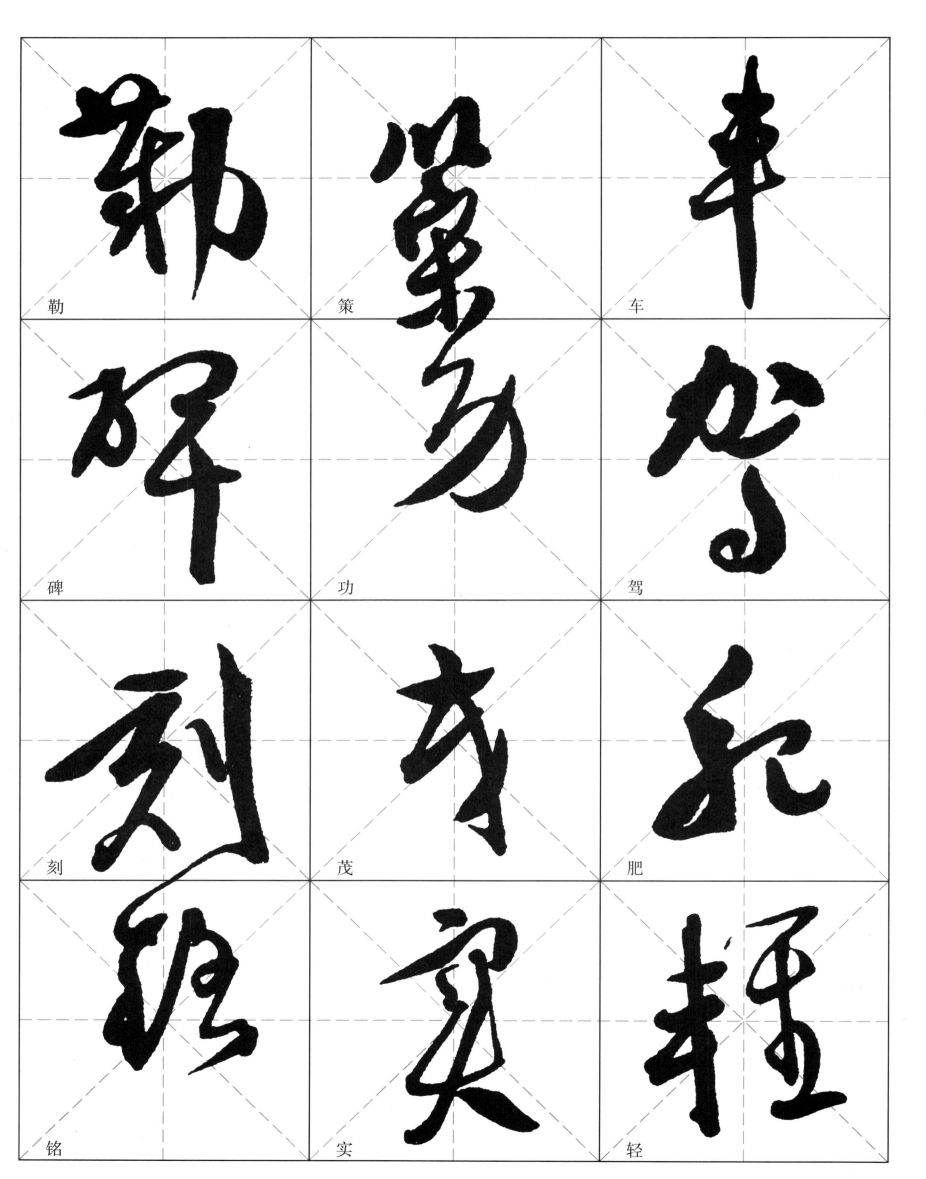

勒　策　车

碑　功　驾

刻　茂　肥

铭　实　轻

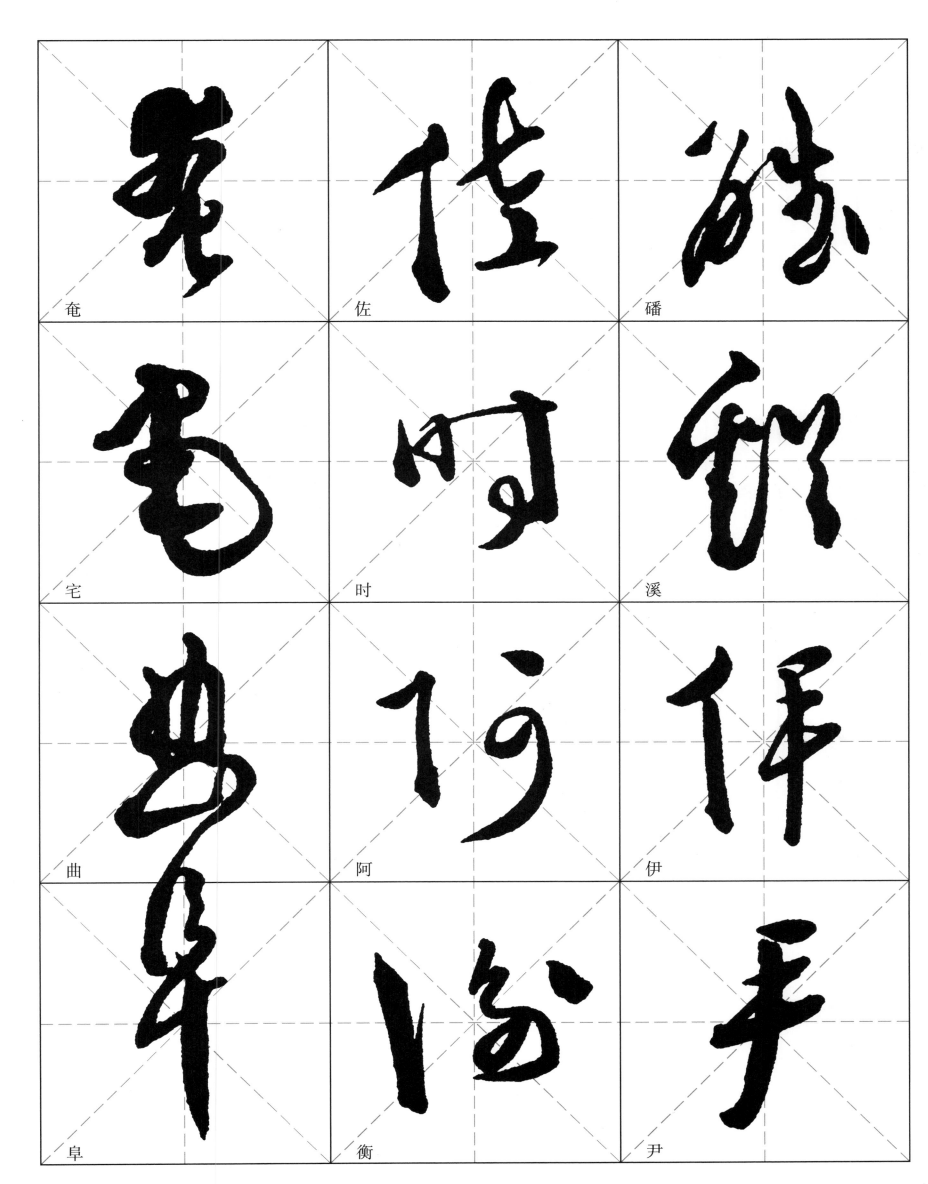

奄

宅

曲

阜

佐

时

阿

衡

磻

溪

伊

尹

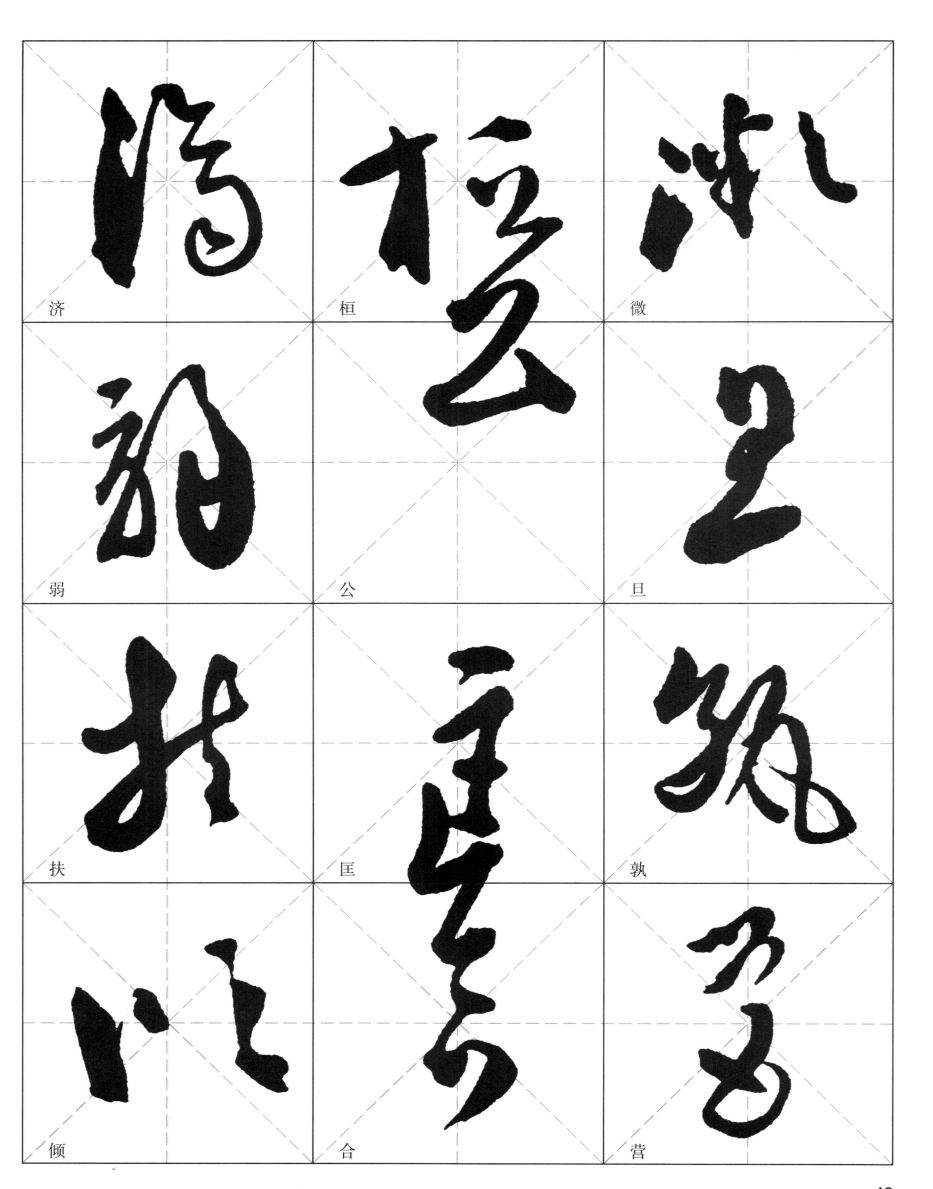

济

桓

微

弱

公

旦

扶

匡

孰

倾

合

营

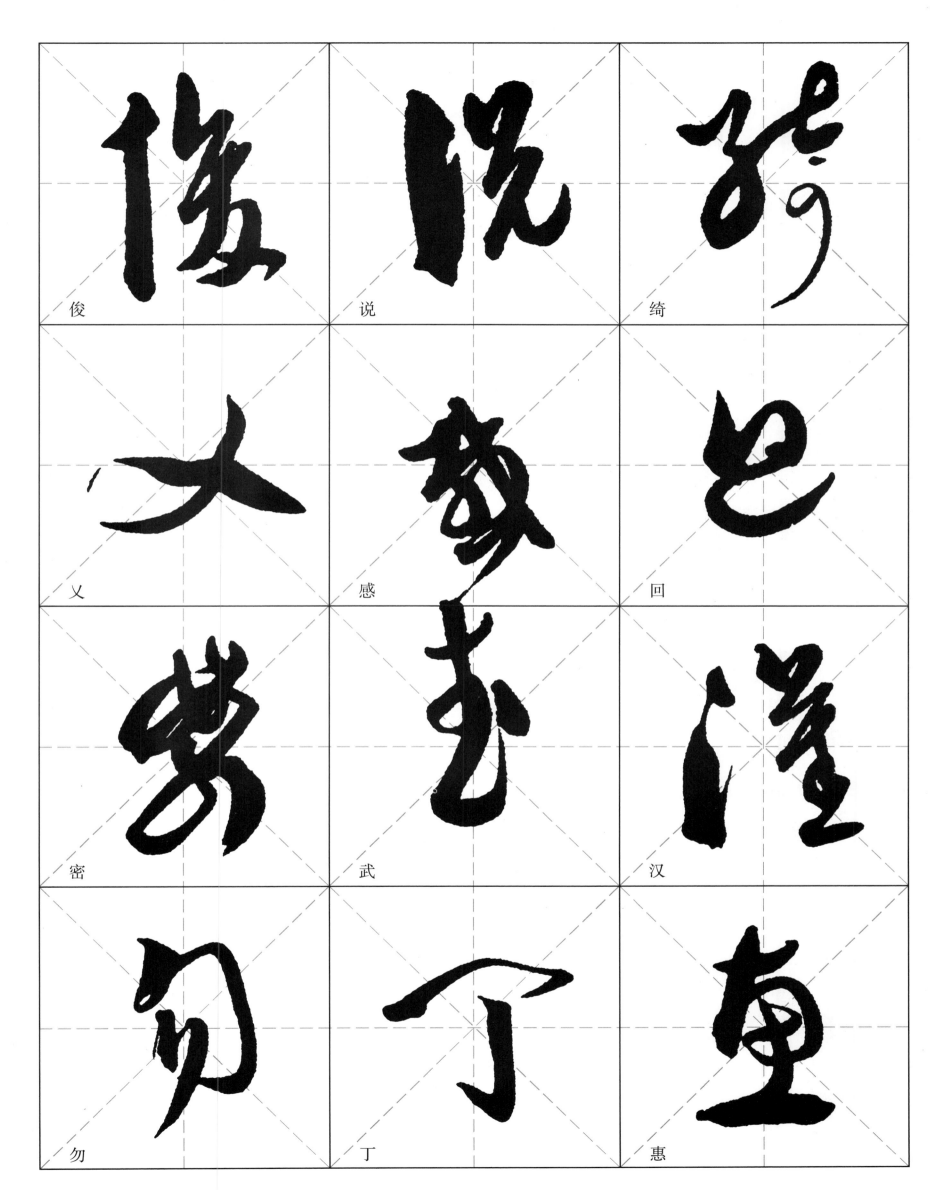

俊　说　绮

乂　感　回

密　武　汉

勿　丁　惠

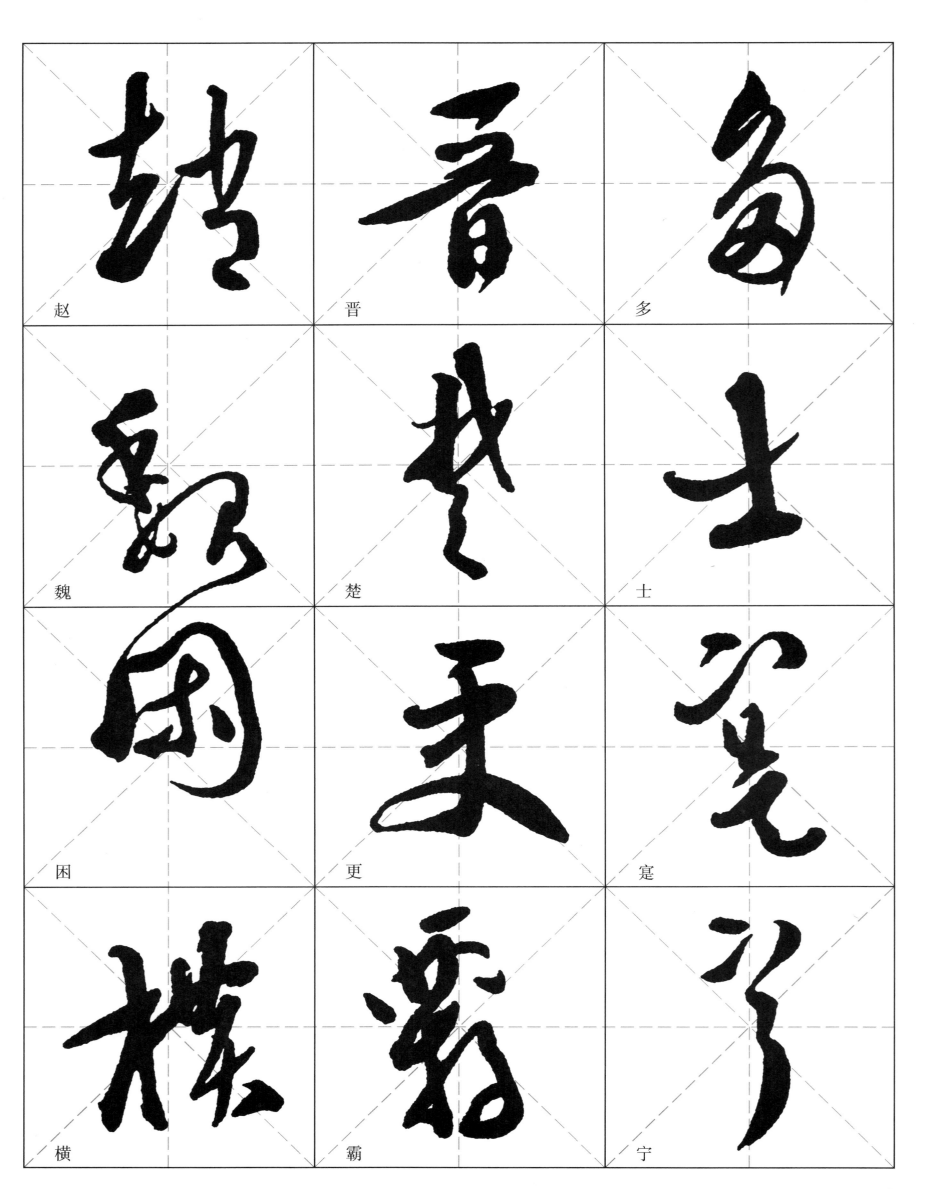

赵　晋　多

魏　楚　士

困　更　寇

横　霸　宁

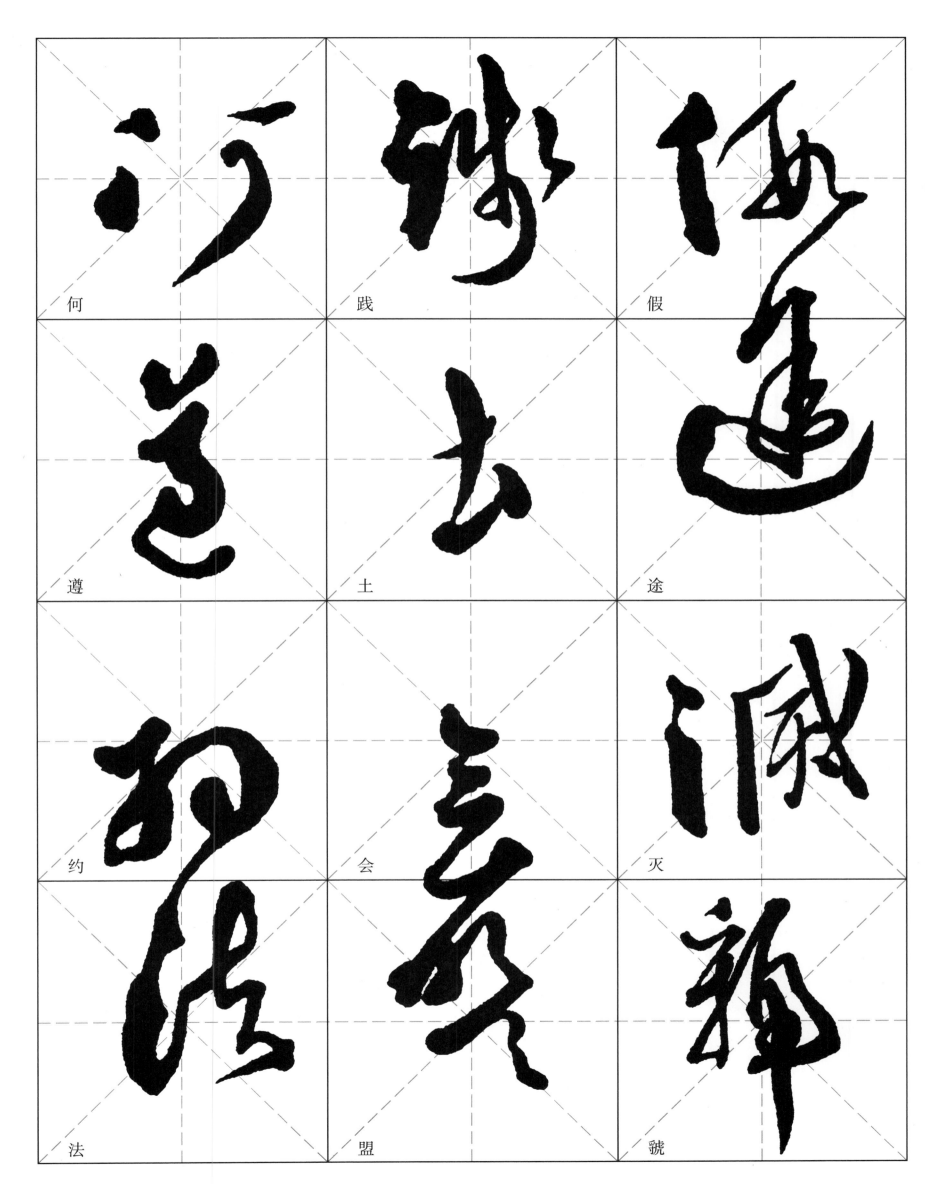

何

遵

约

法

践

土

会

盟

假

途

灭

號

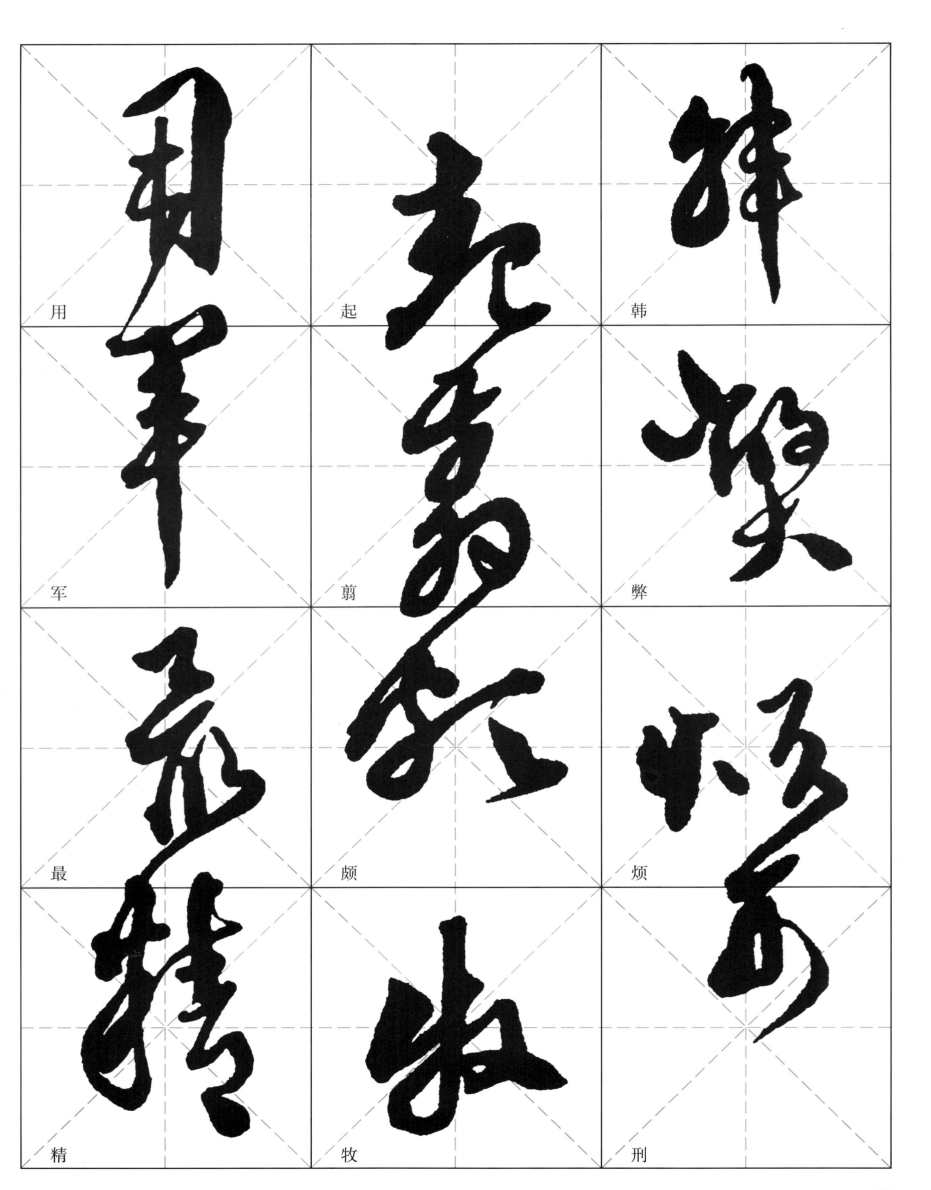

用

起

韩

军

窎

弊

最

颇

烦

精

牧

刑

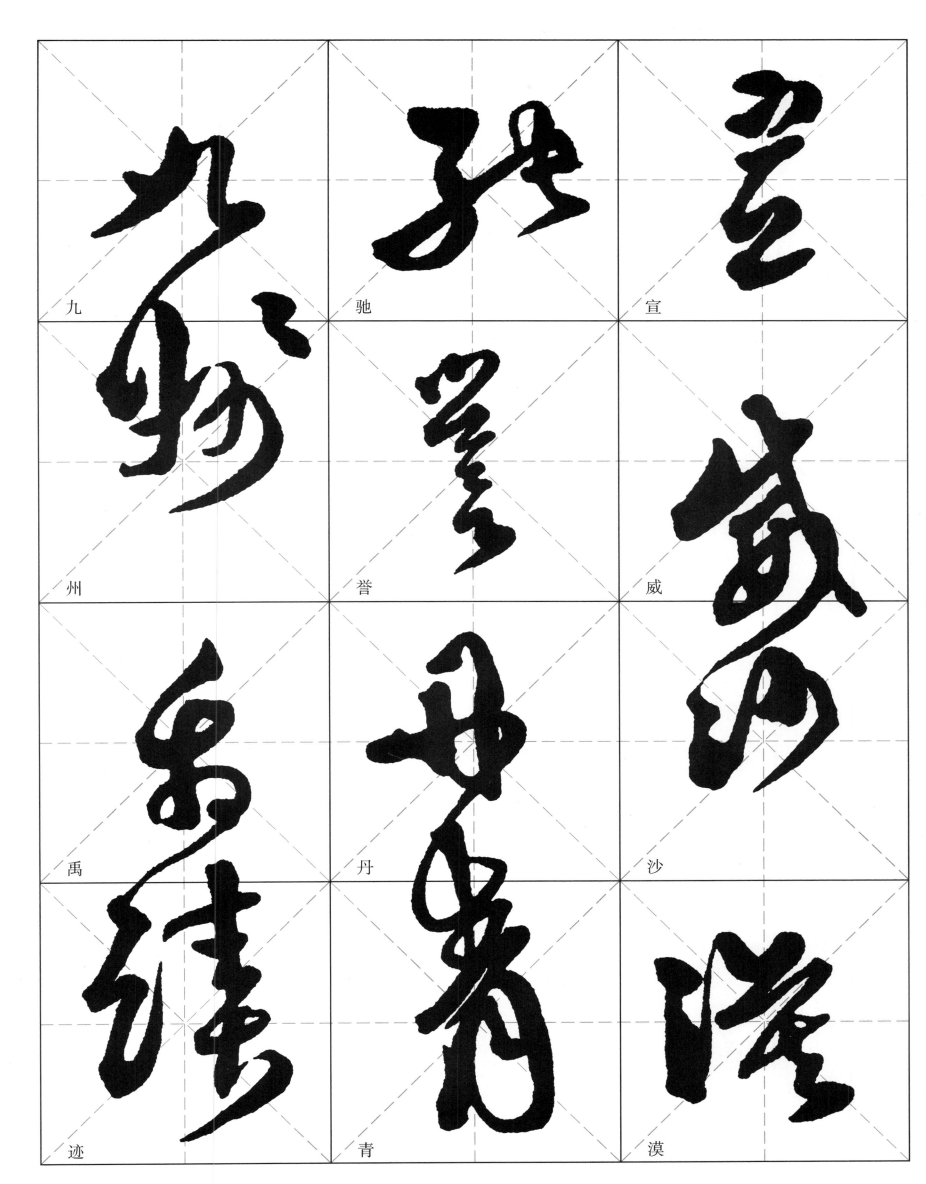

九

驰

宣

州

誉

威

禹

丹

沙

迹

青

漠

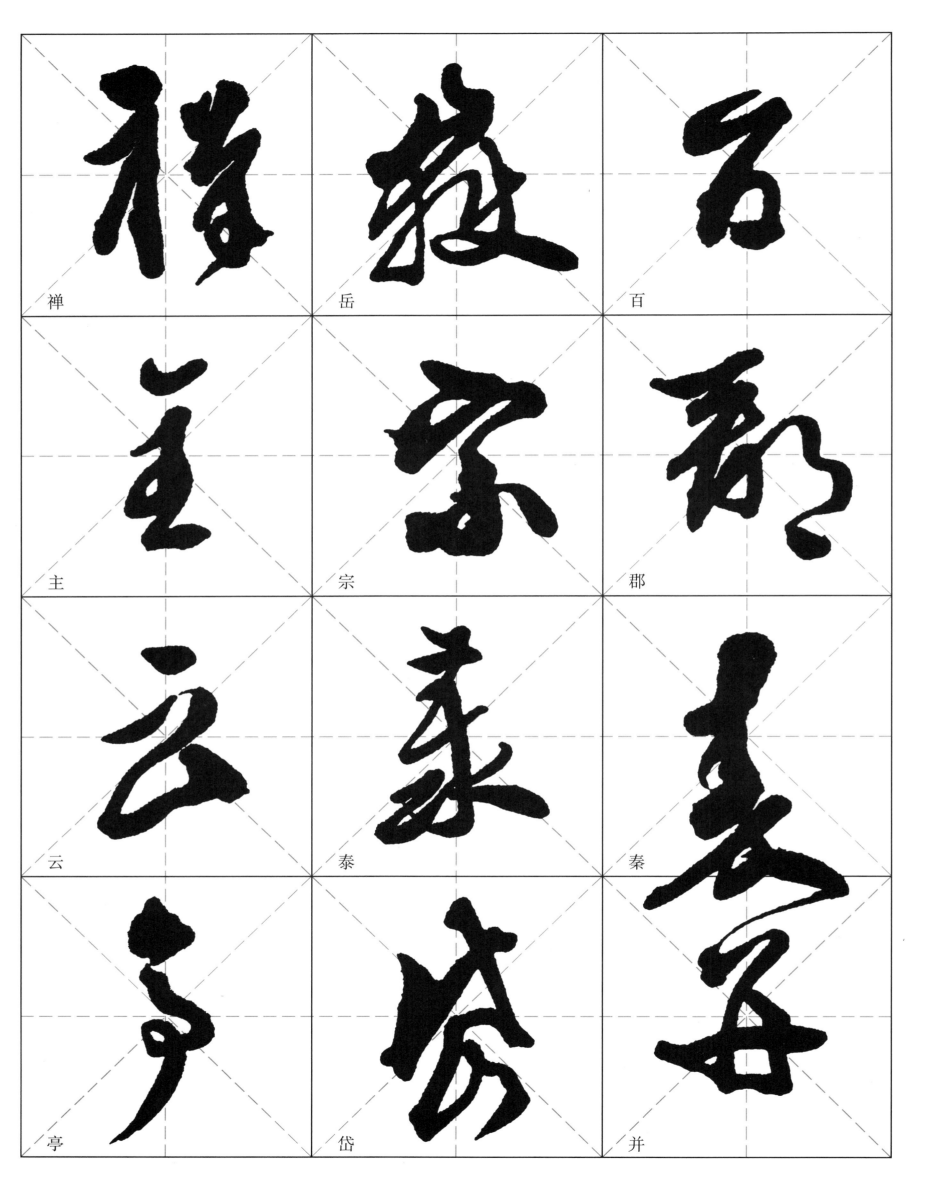

禅　　　岳　　　百

主　　　宗　　　郡

云　　　泰　　　秦

亭　　　岱　　　并

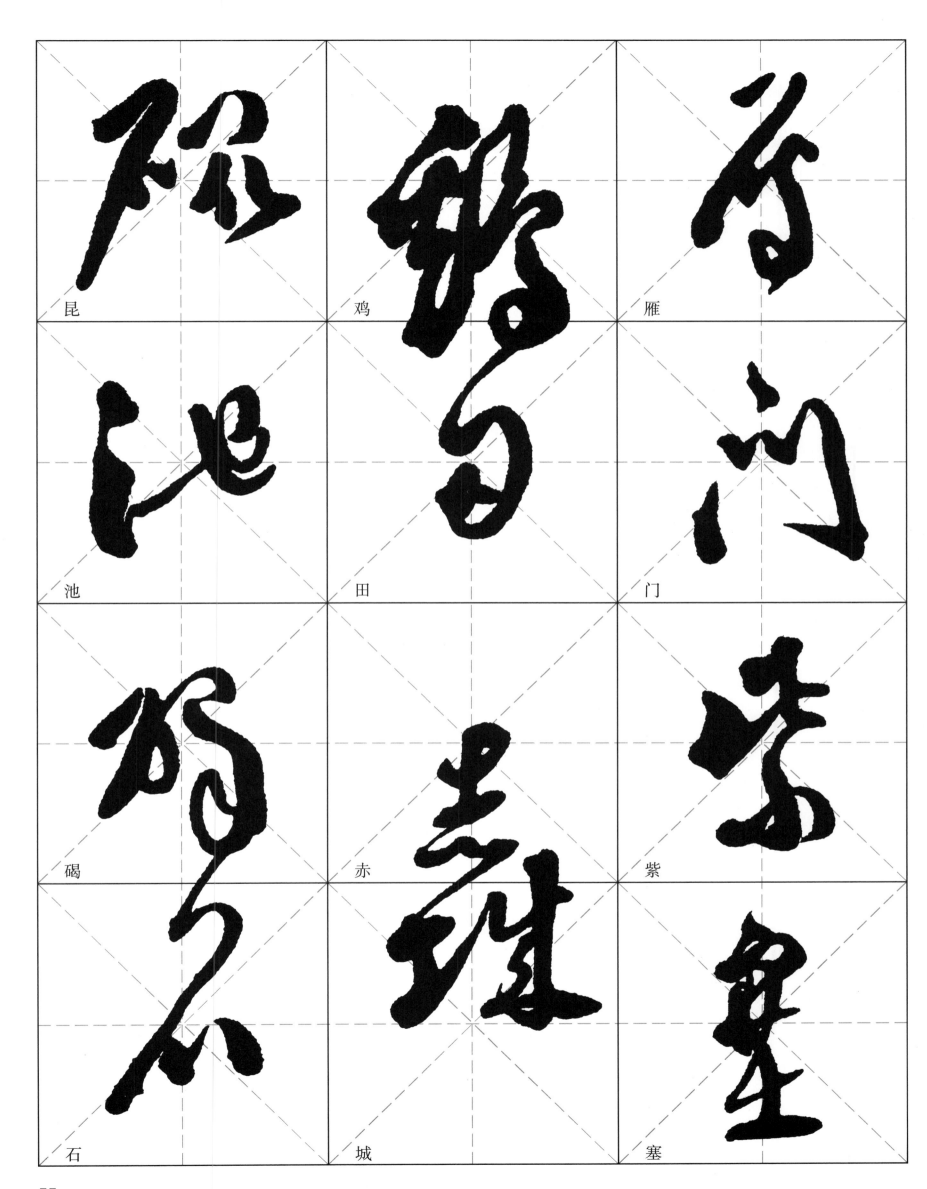

昆

鸡

雁

池

田

门

碣

赤

紫

石

城

塞

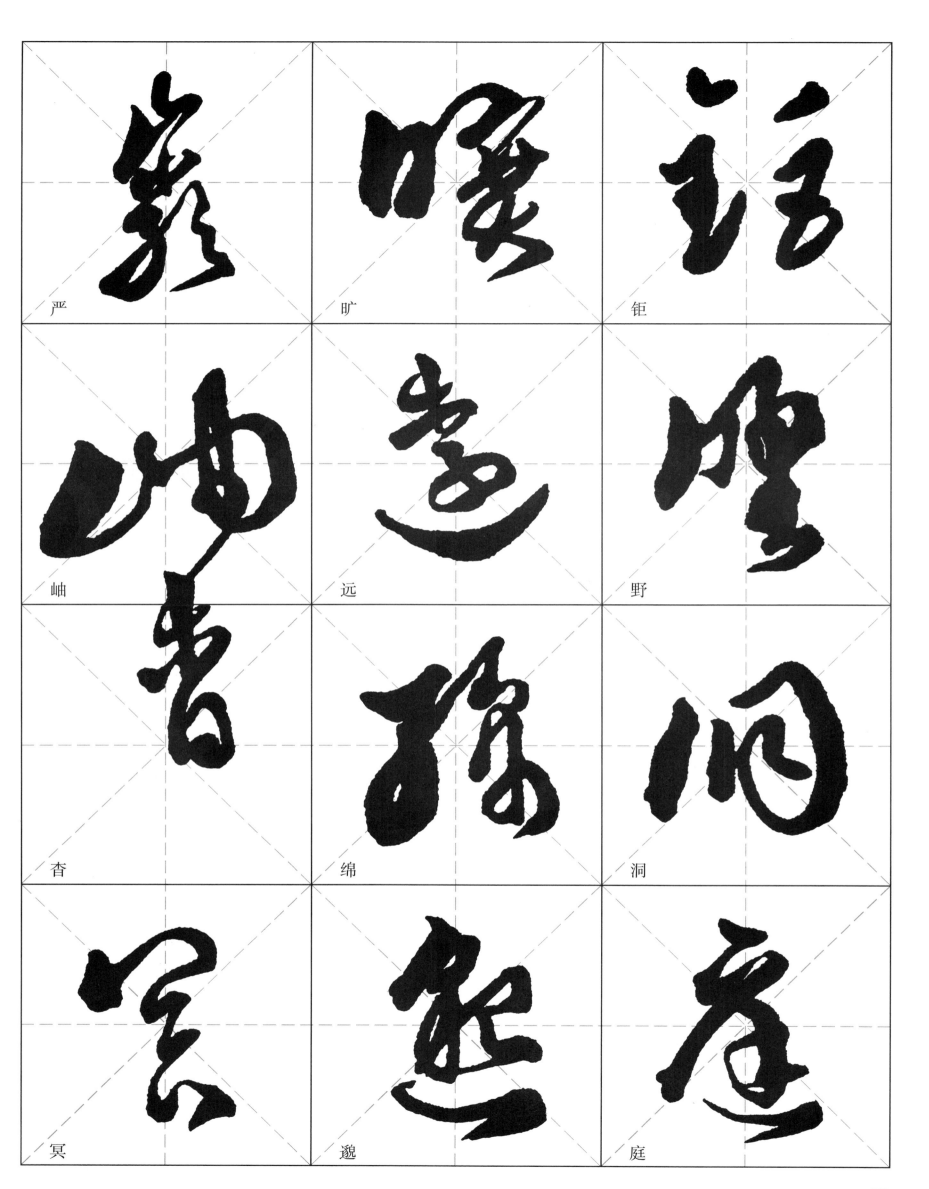

严　旷　钜

岫　远　野

杳　绵　洞

冥　邈　庭

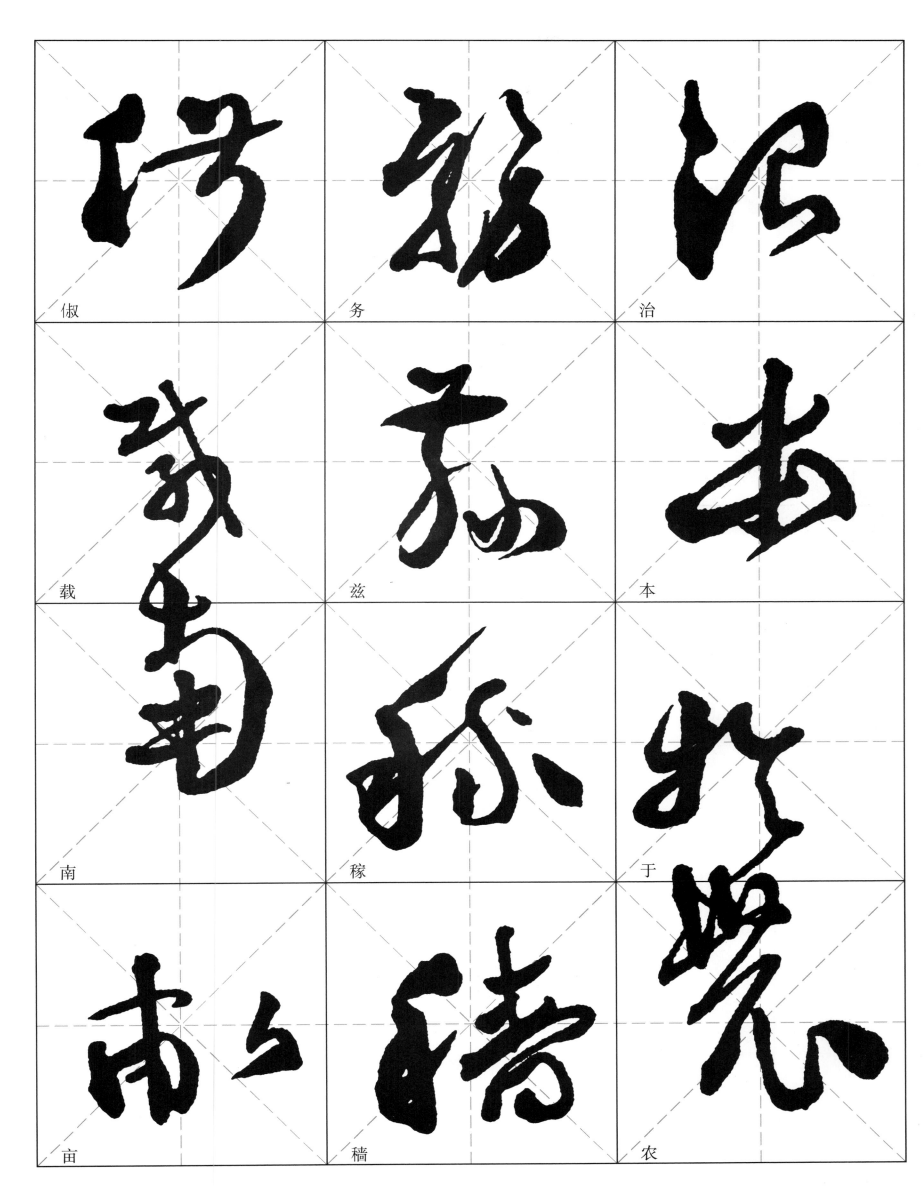

俶　务　治

载　兹　本

南　稼　于

亩　穑　农

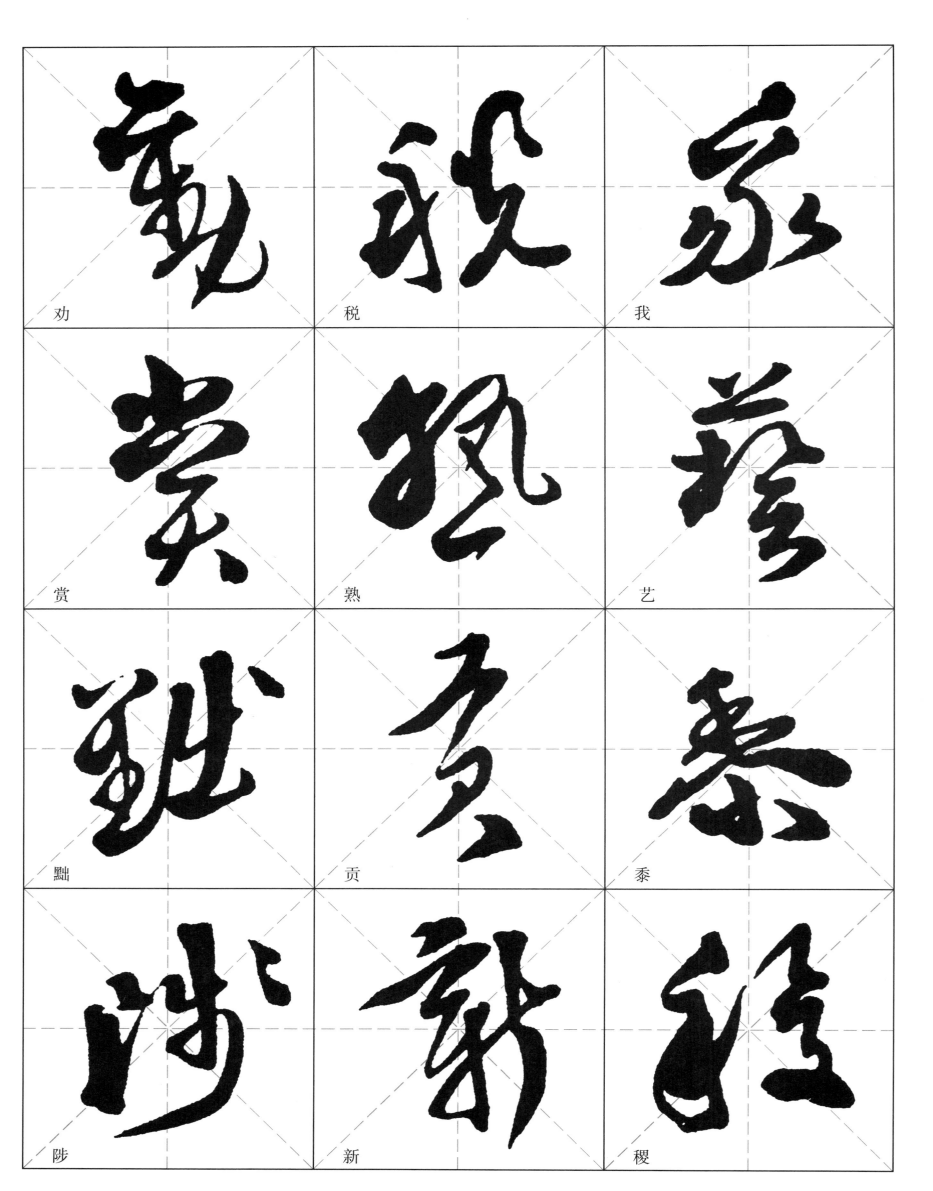

劝　税　我

赏　熟　艺

黜　贡　黍

陟　新　稷

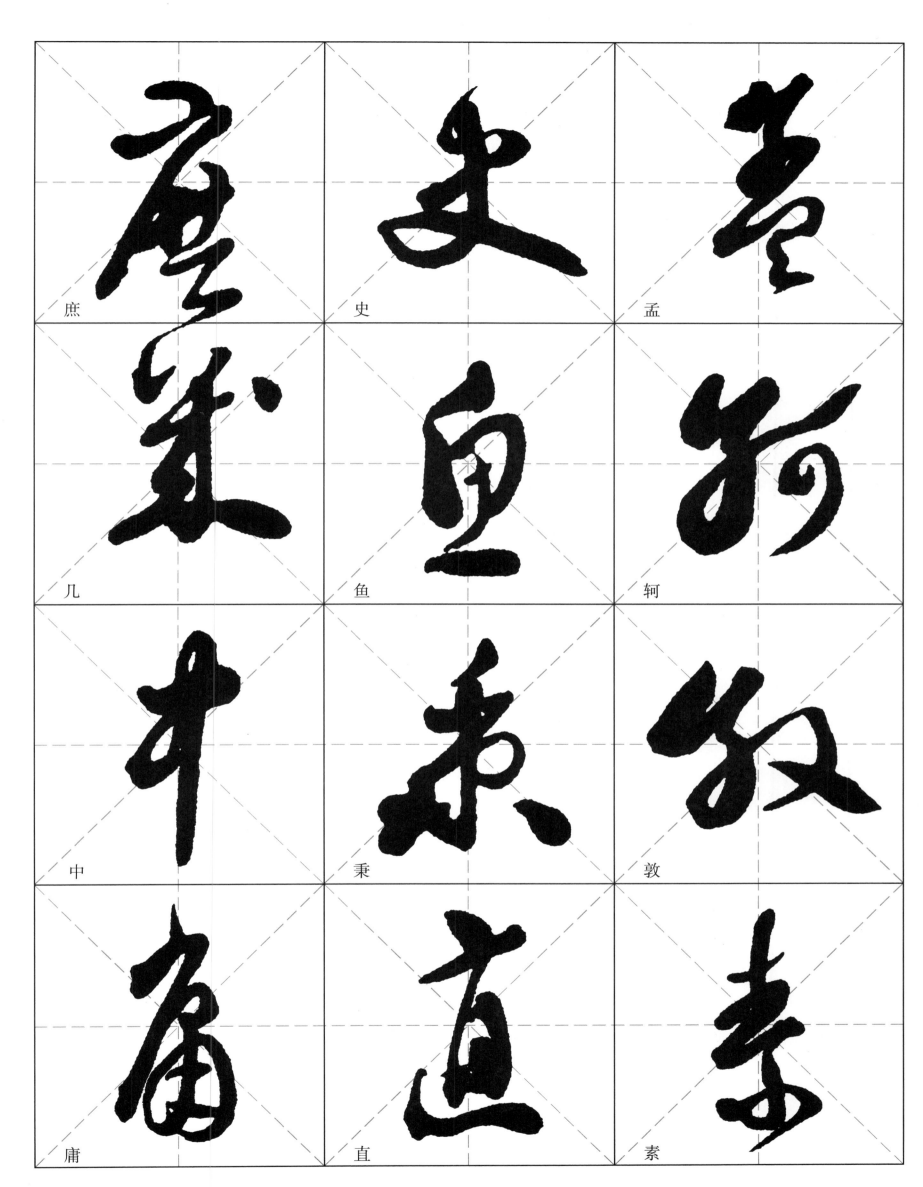

庶

史

孟

几

鱼

轲

中

秉

敦

庸

直

素

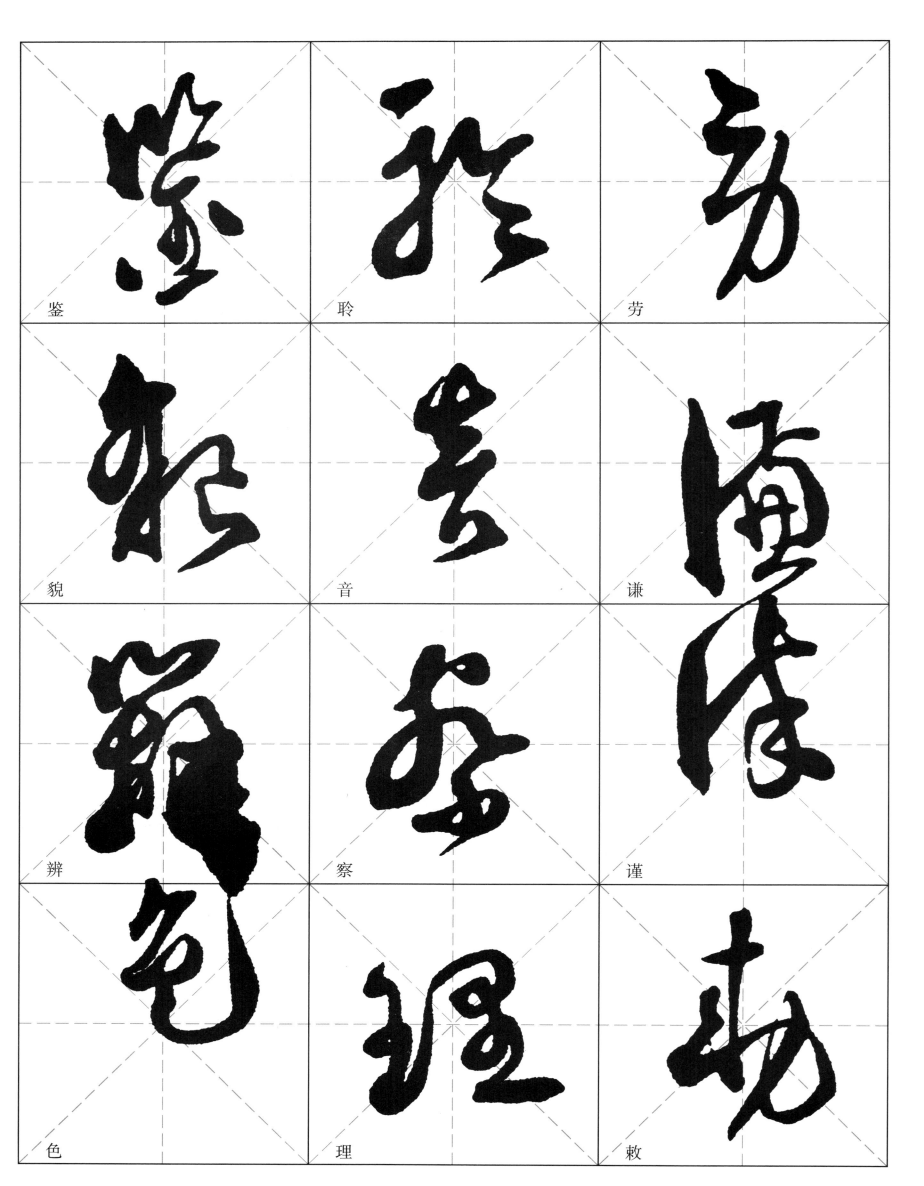

鉴　聆　劳

貌　音　谦

辨　察　谨

色　理　敕

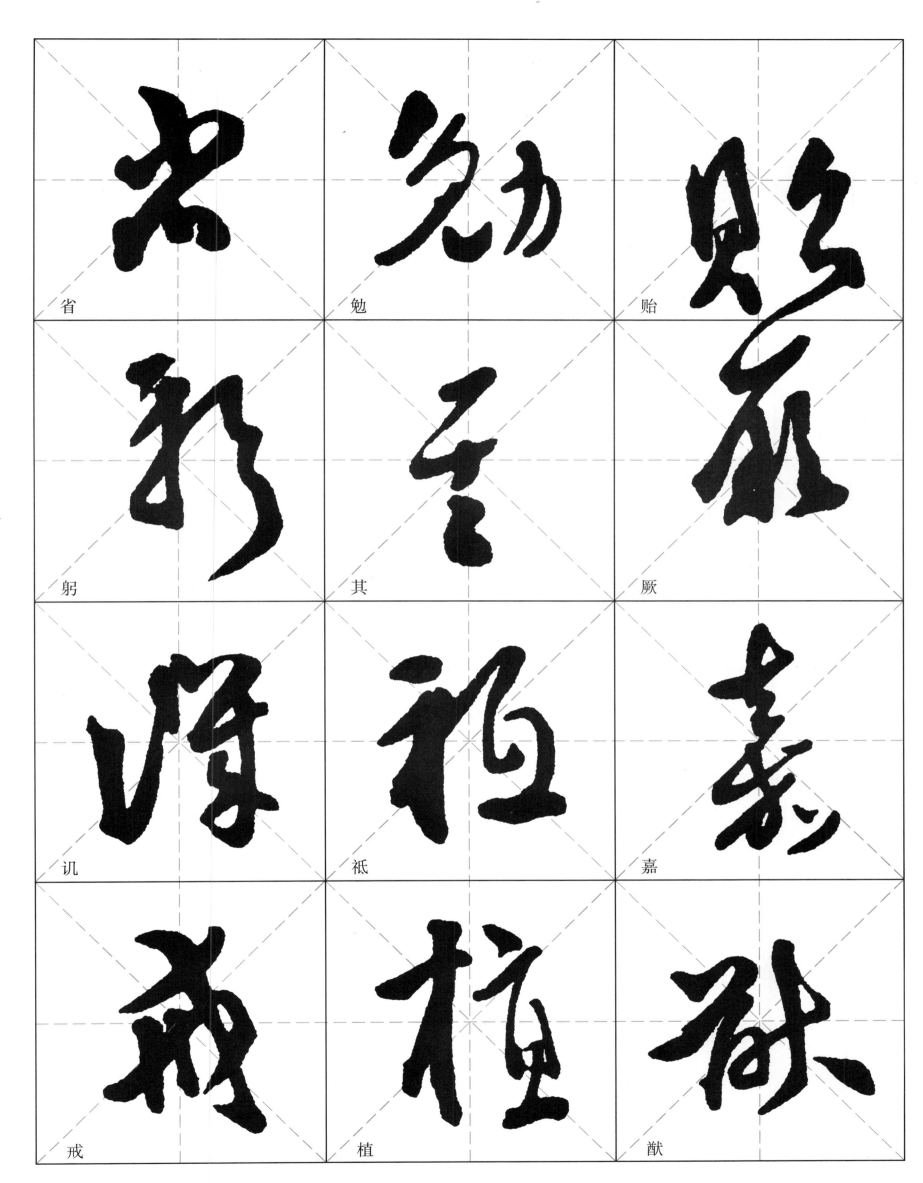

省

勉

贻

躬

其

厥

讯

祇

嘉

戒

植

猷

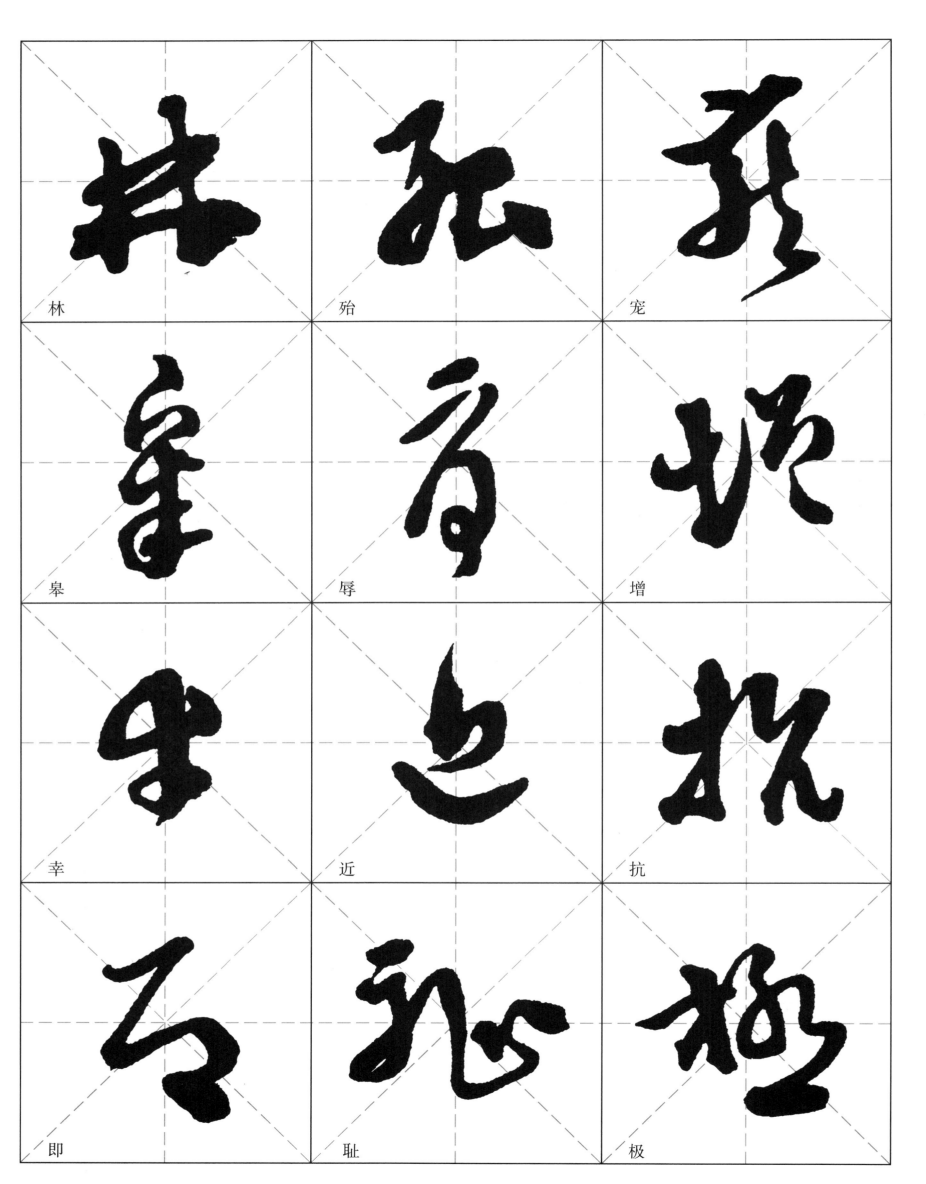

林　殆　宠

皋　辱　增

幸　近　抗

即　耻　极

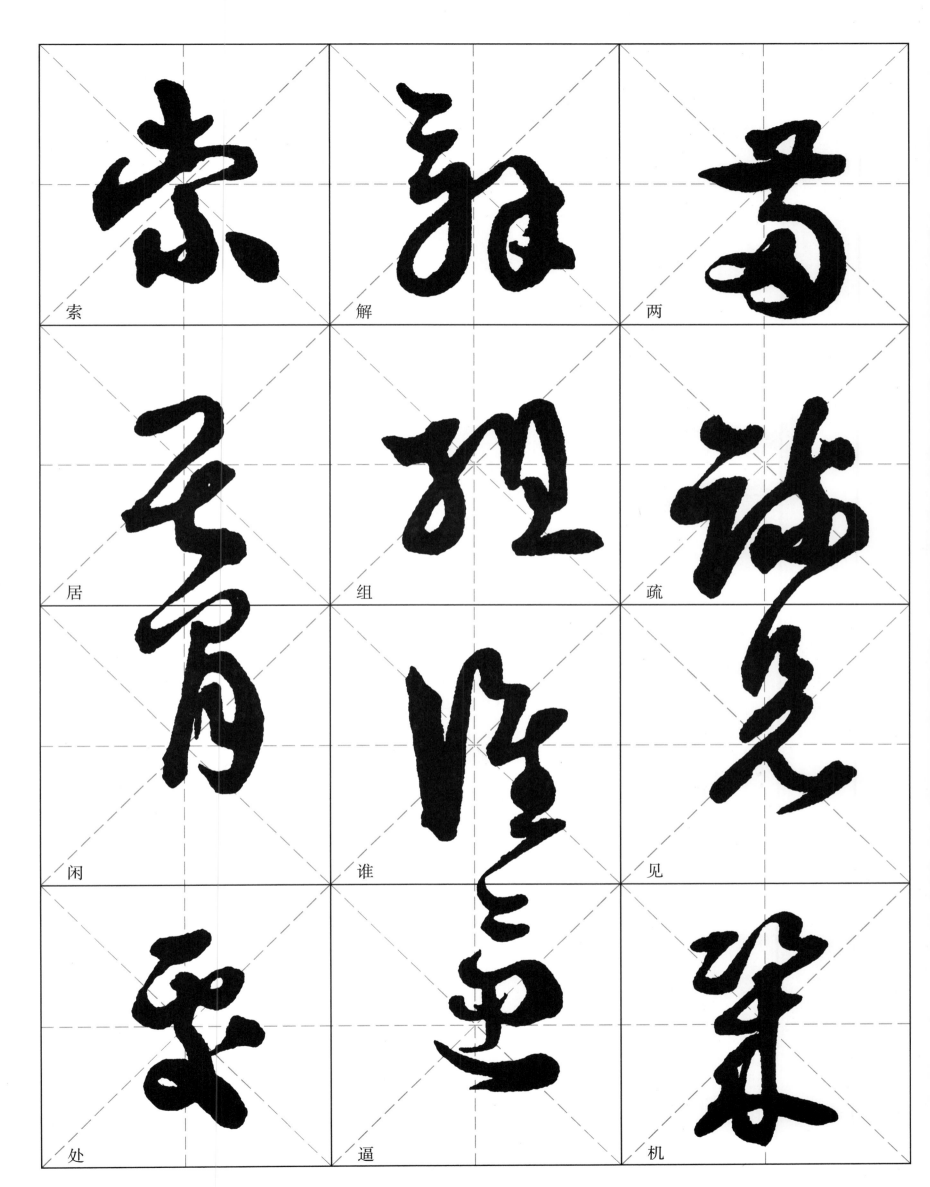

索

解

两

居

组

疏

闲

谁

见

处

逼

机

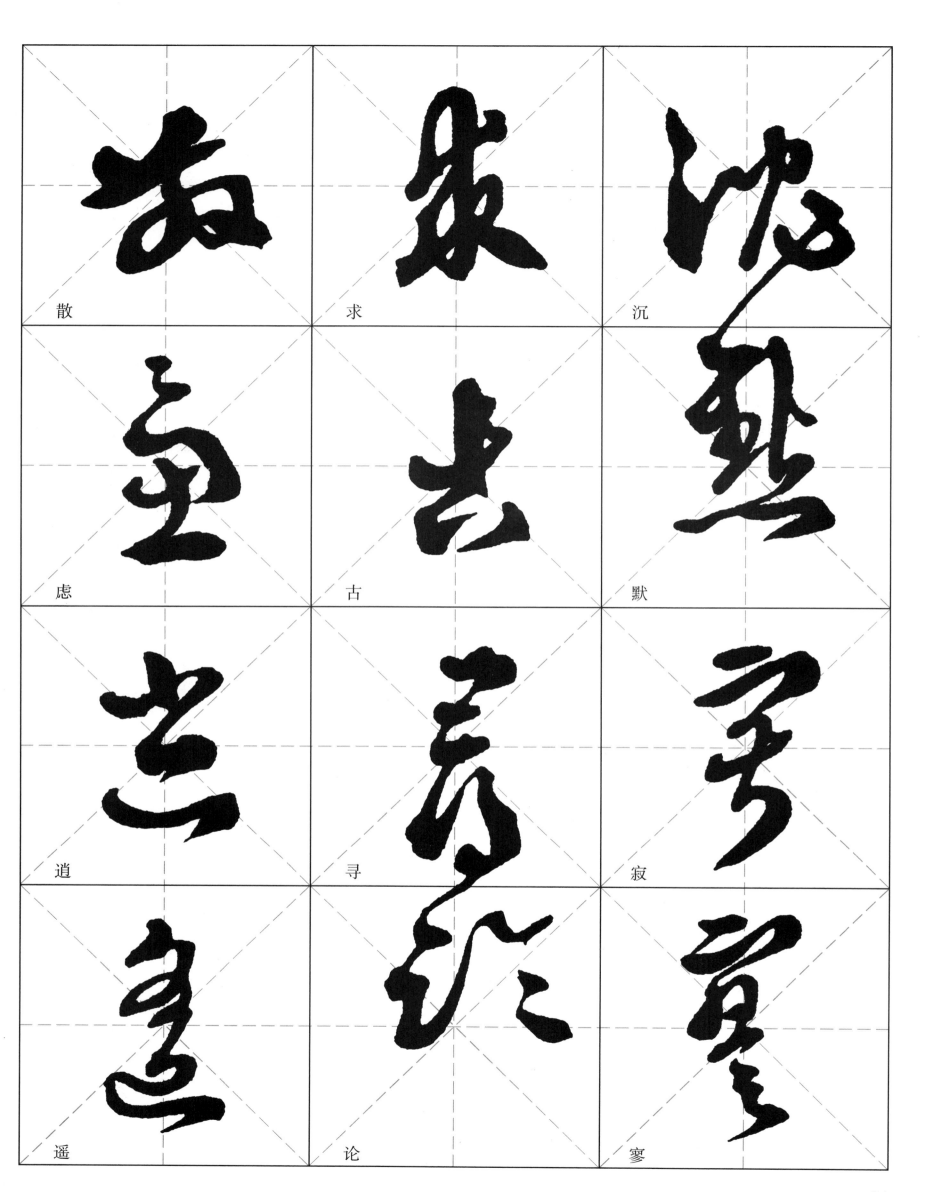

散　求　沉

虑　古　默

逍　寻　寂

遥　论　寥

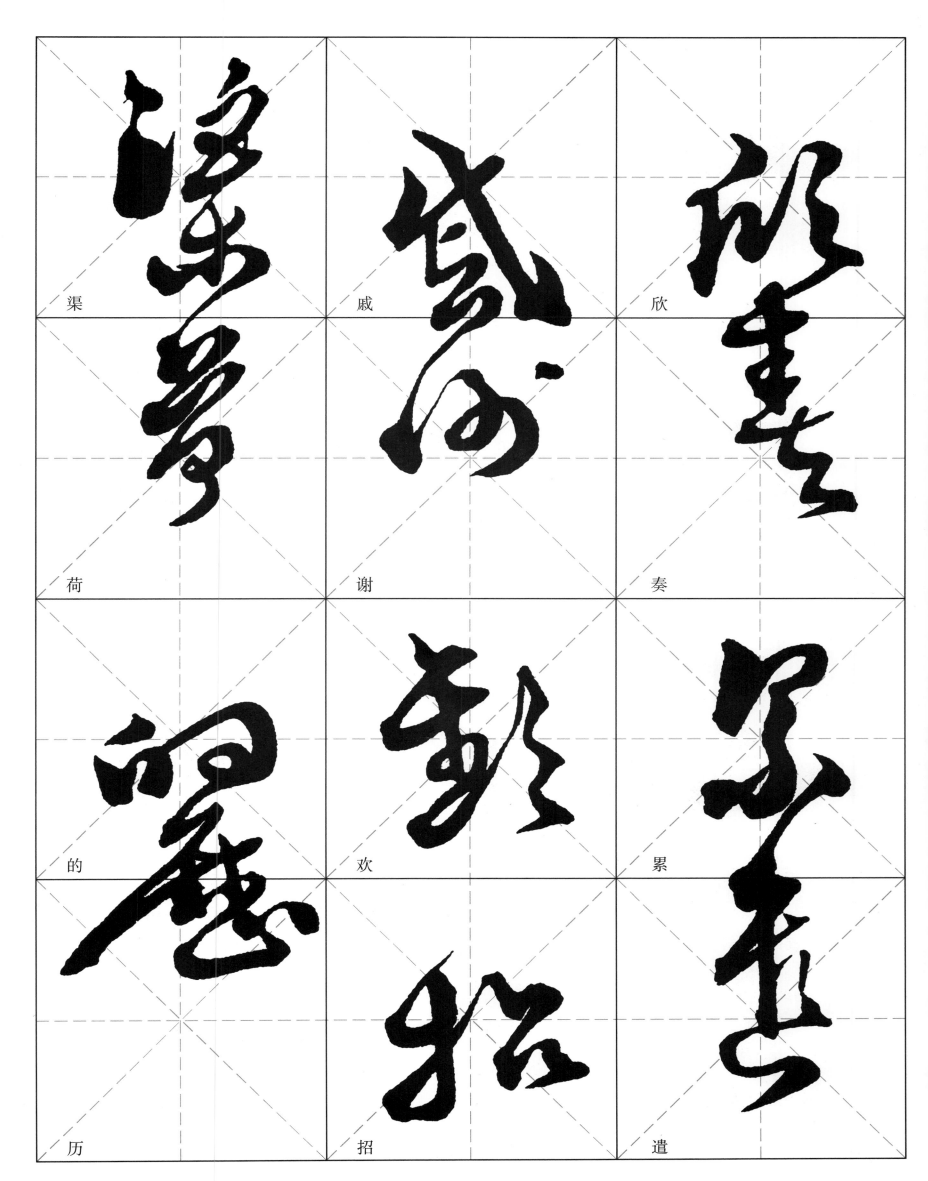

渠　　戚　　欣

荷　　谢　　奏

的　　欢　　累

历　　招　　遣

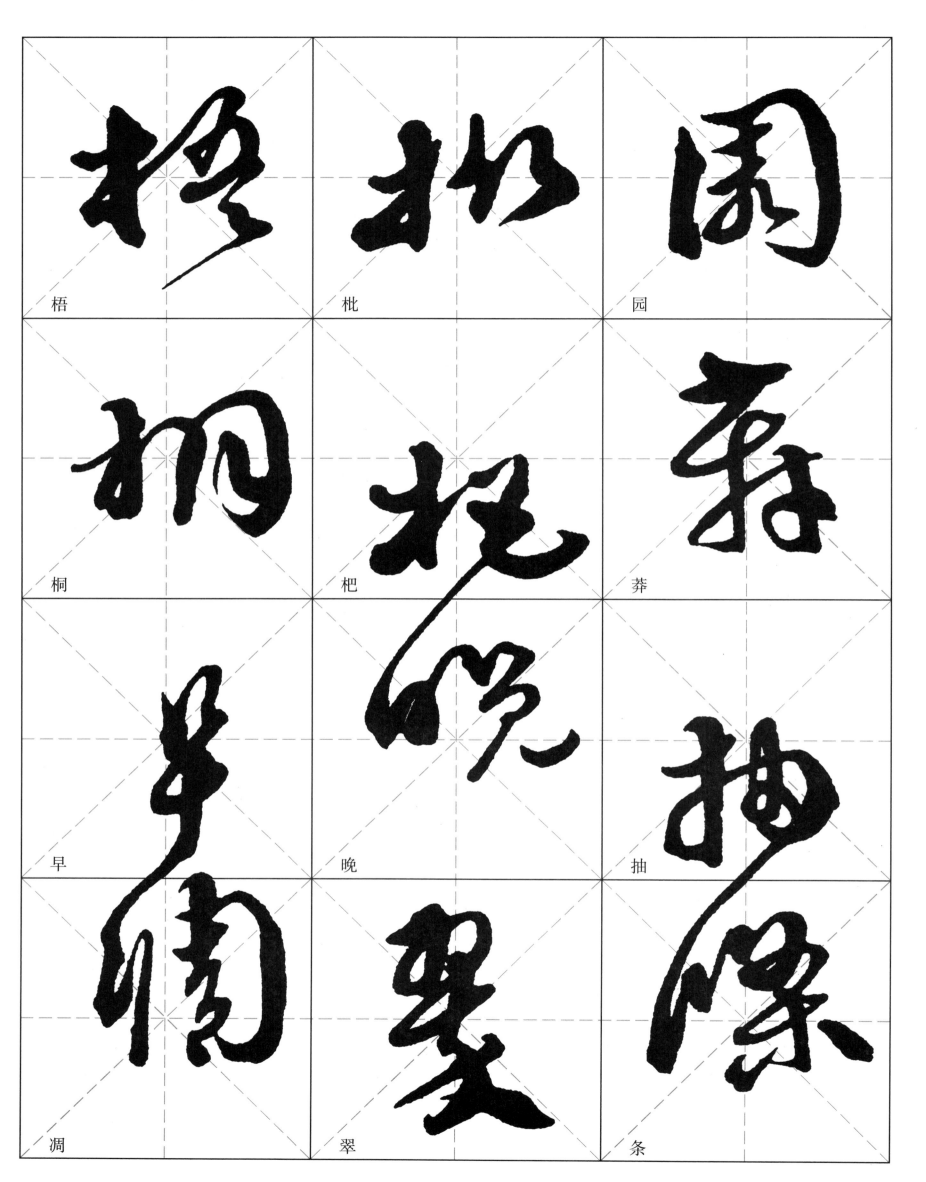

梧　枇　园

桐　杷　莽

早　晚　抽

凋　翠　条

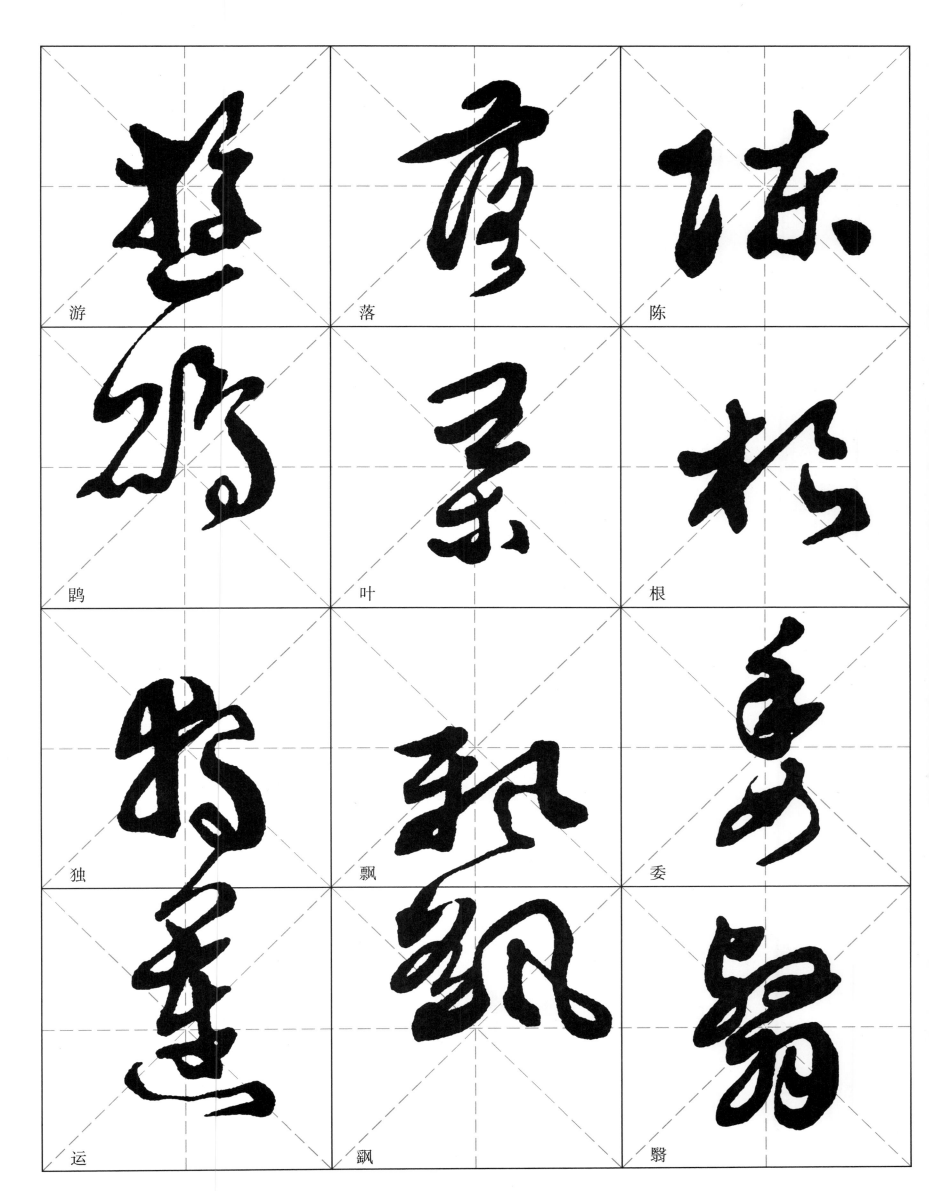

游

鹋

独

运

落

叶

飘

飙

陈

根

委

翳

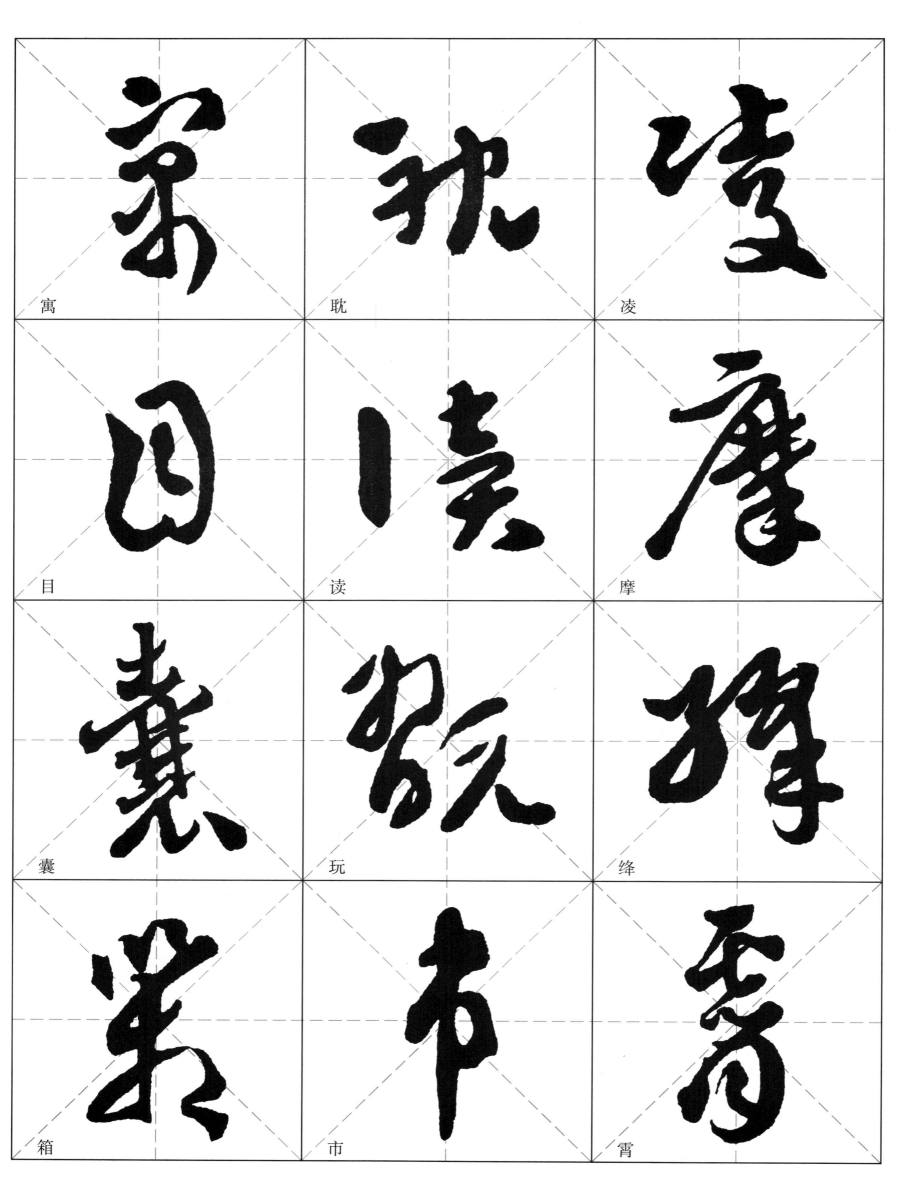

寓　　耽　　凌

目　　读　　摩

囊　　玩　　绛

箱　　市　　霄

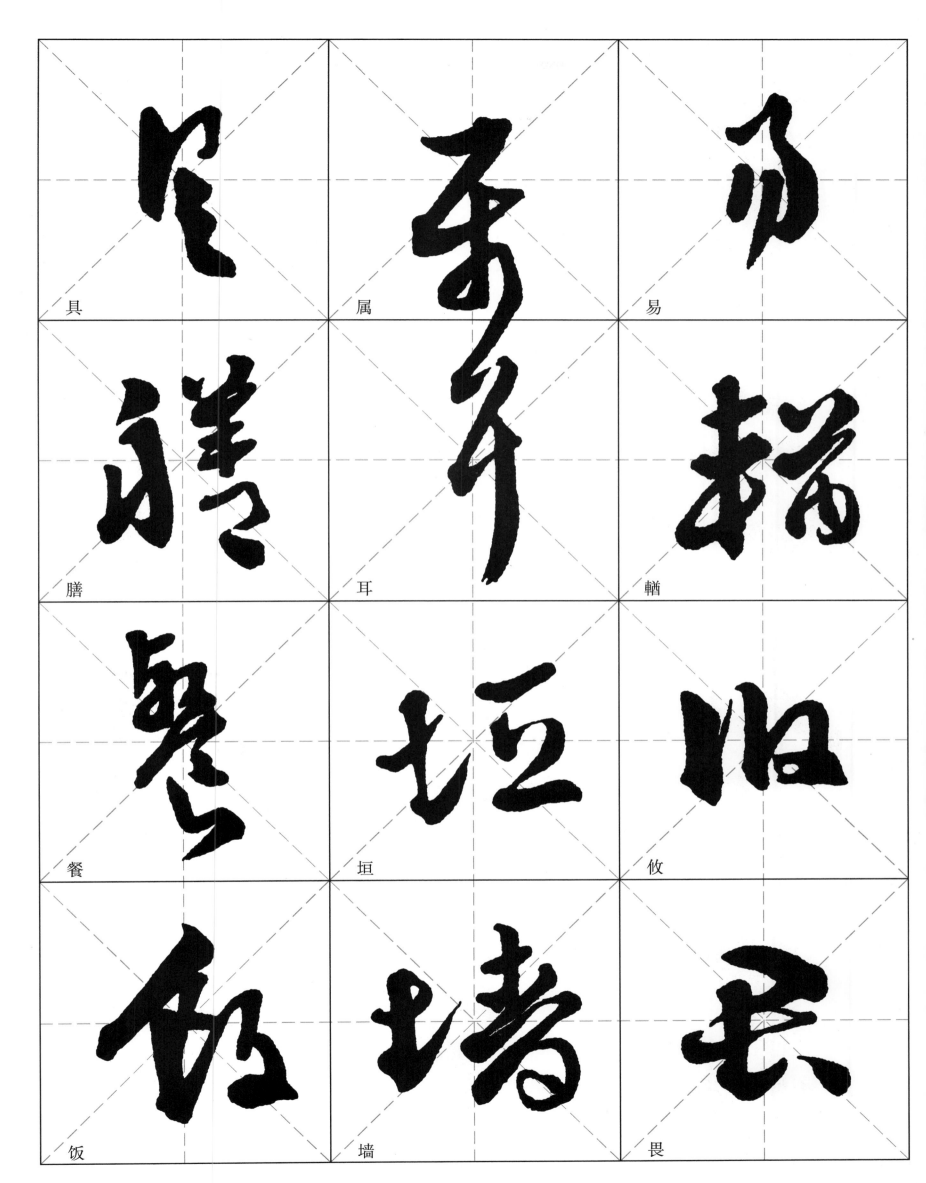

具

属

易

膳

耳

辖

餐

垣

攸

饭

墙

畏

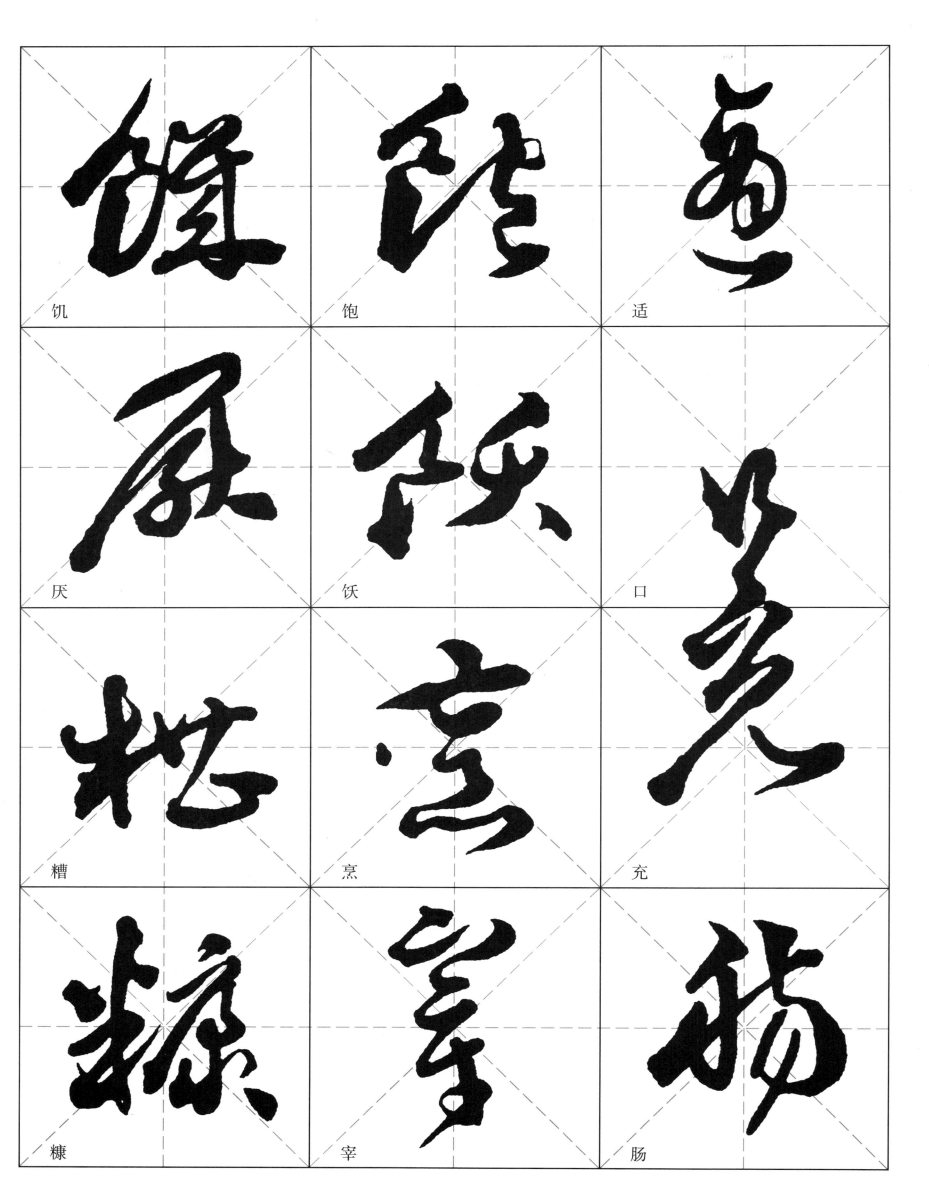

饥　饱　适

厌　饫　口

糟　烹　充

糠　宰　肠

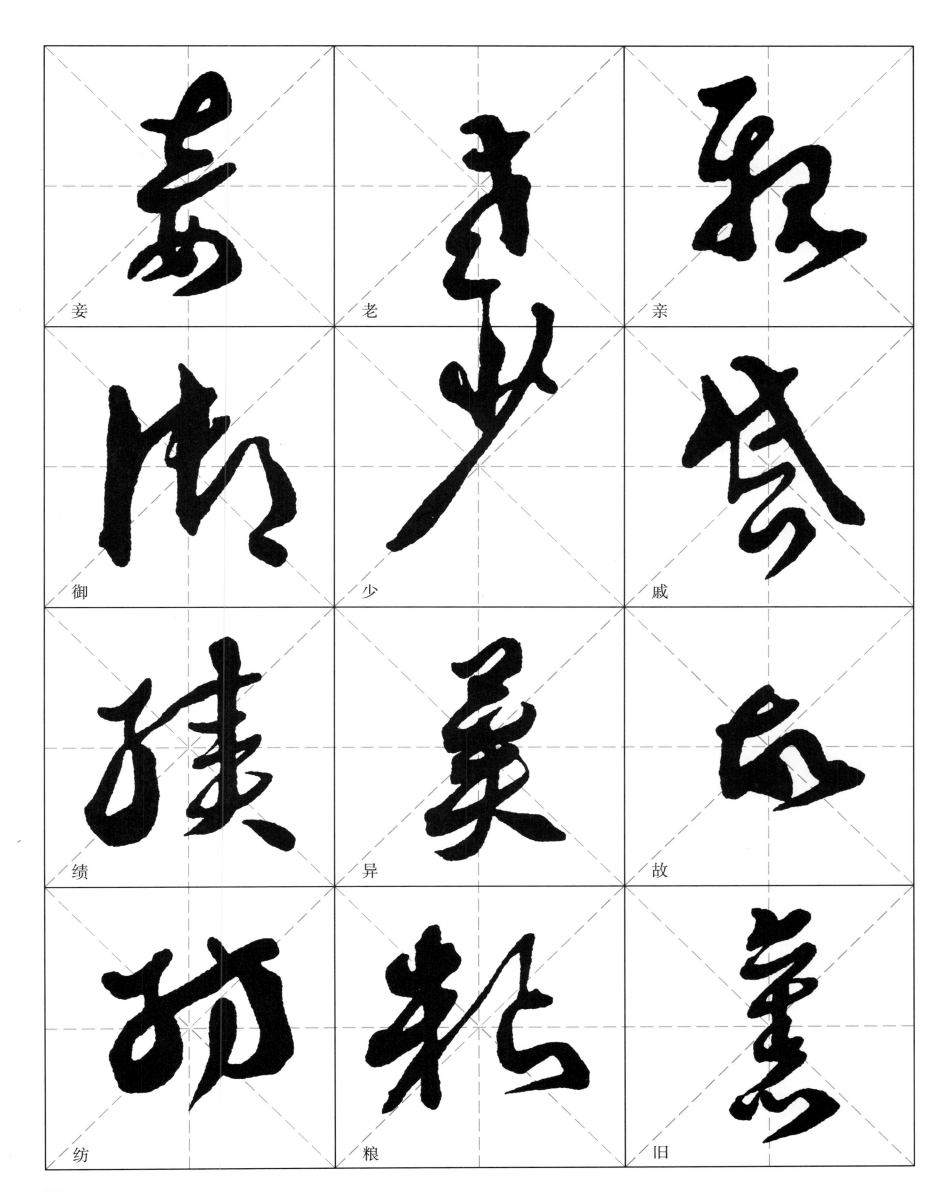

妾

御

绩

纺

老

少

异

粮

亲

戚

故

旧

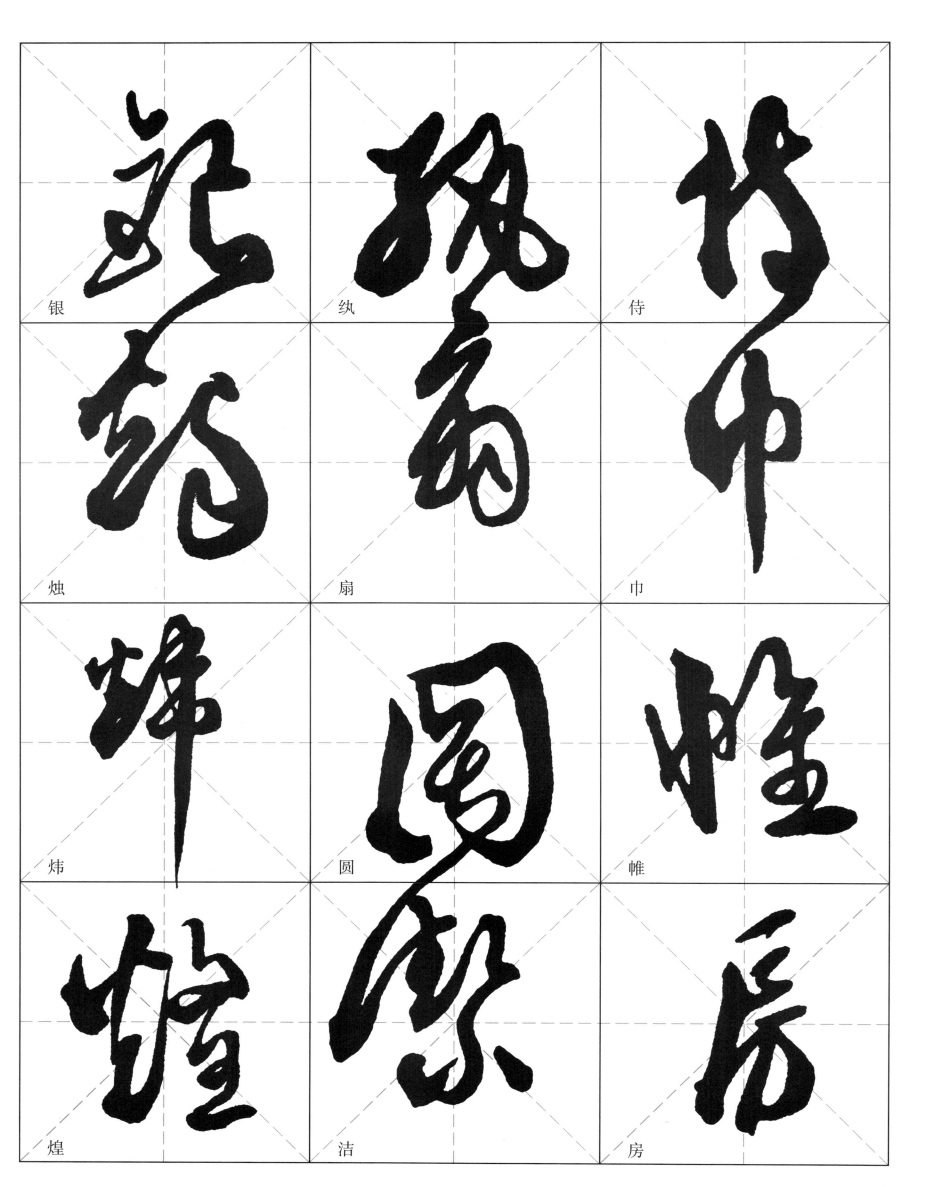

银

绂

侍

烛

扇

巾

炜

圆

帷

煌

洁

房

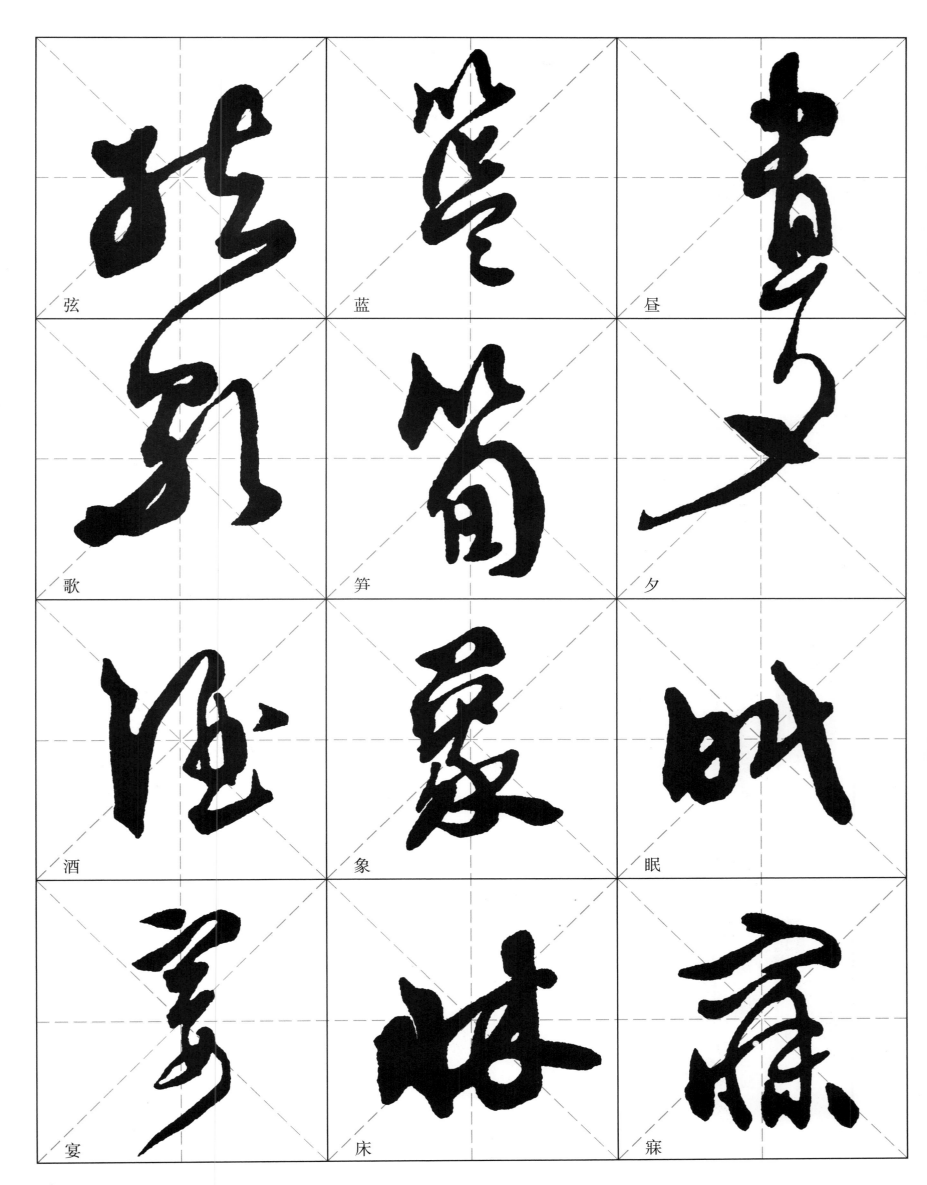

弦

蓝

昼

歌

笋

夕

酒

象

眠

宴

床

寐

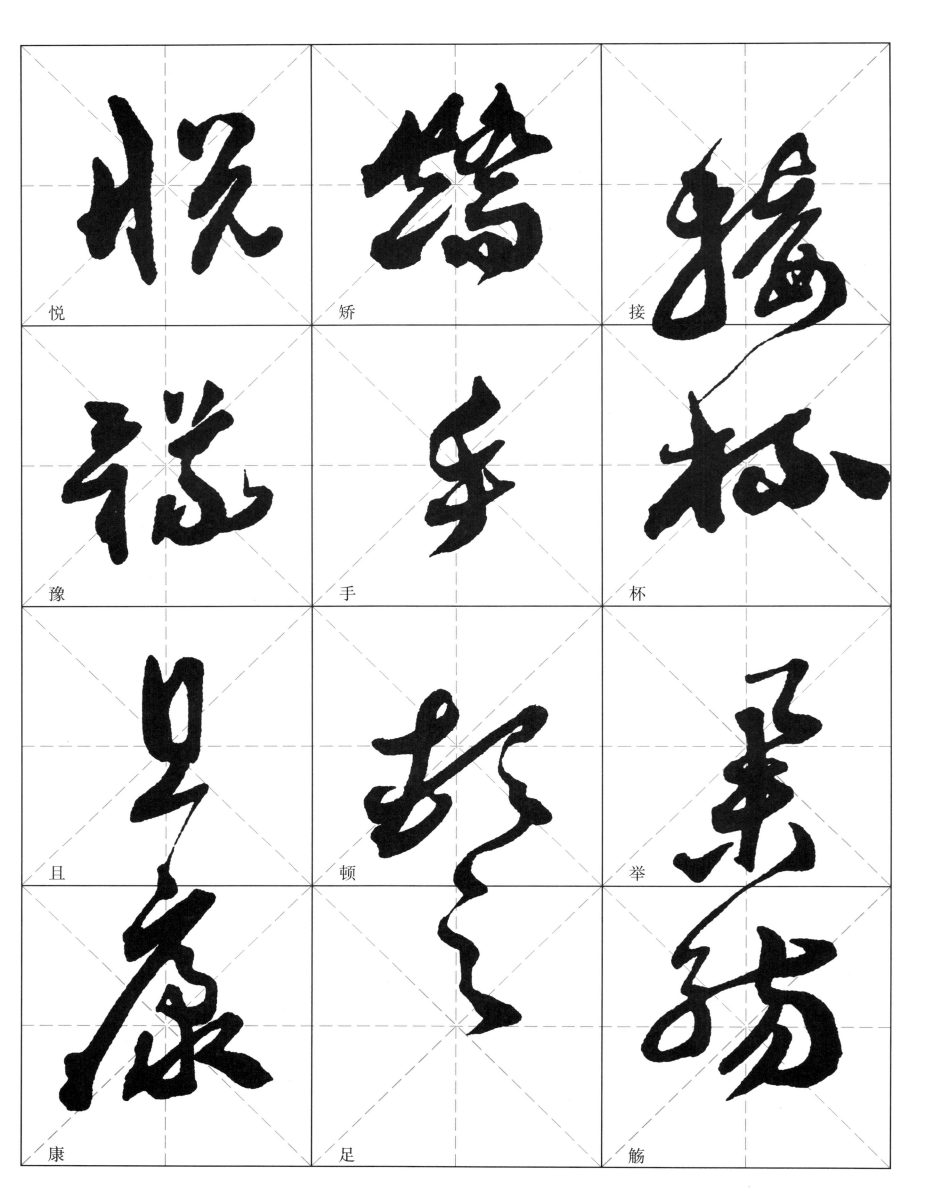

悦　矫　接

豫　手　杯

且　顿　举

康　足　觞

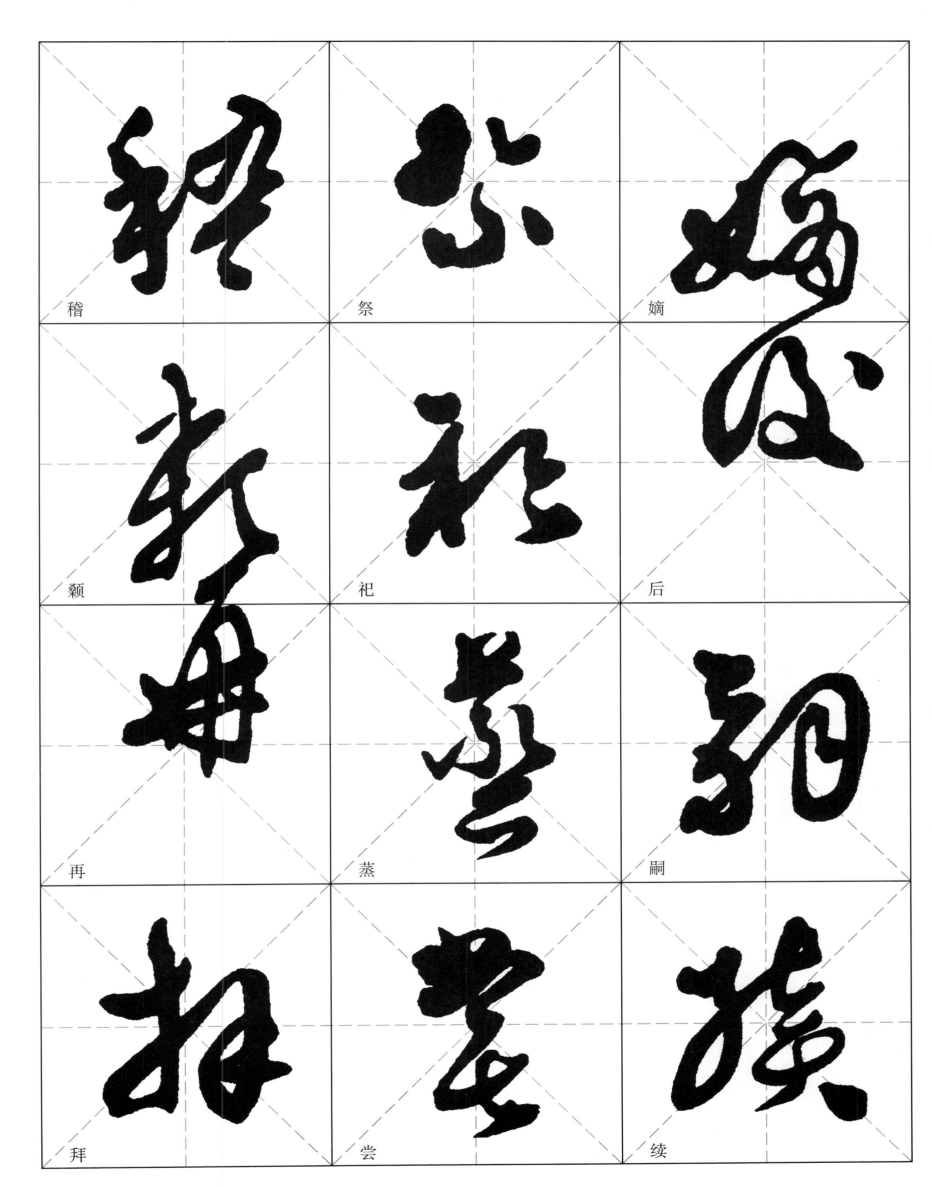

稽　　祭　　嫡

颖　　祀　　后

再　　蒸　　嗣

拜　　尝　　续

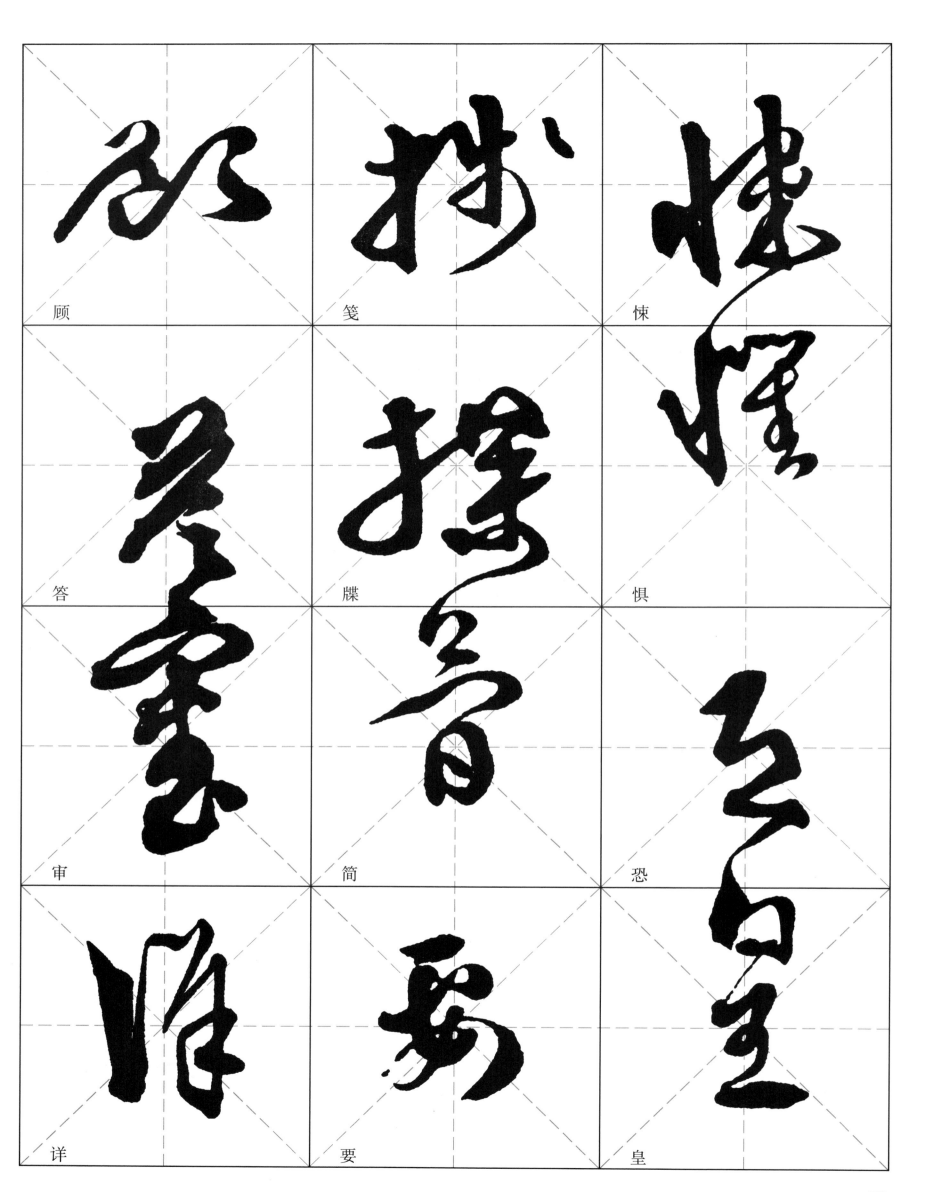

顾

笺

悚

答

牒

惧

审

简

恐

详

要

皇

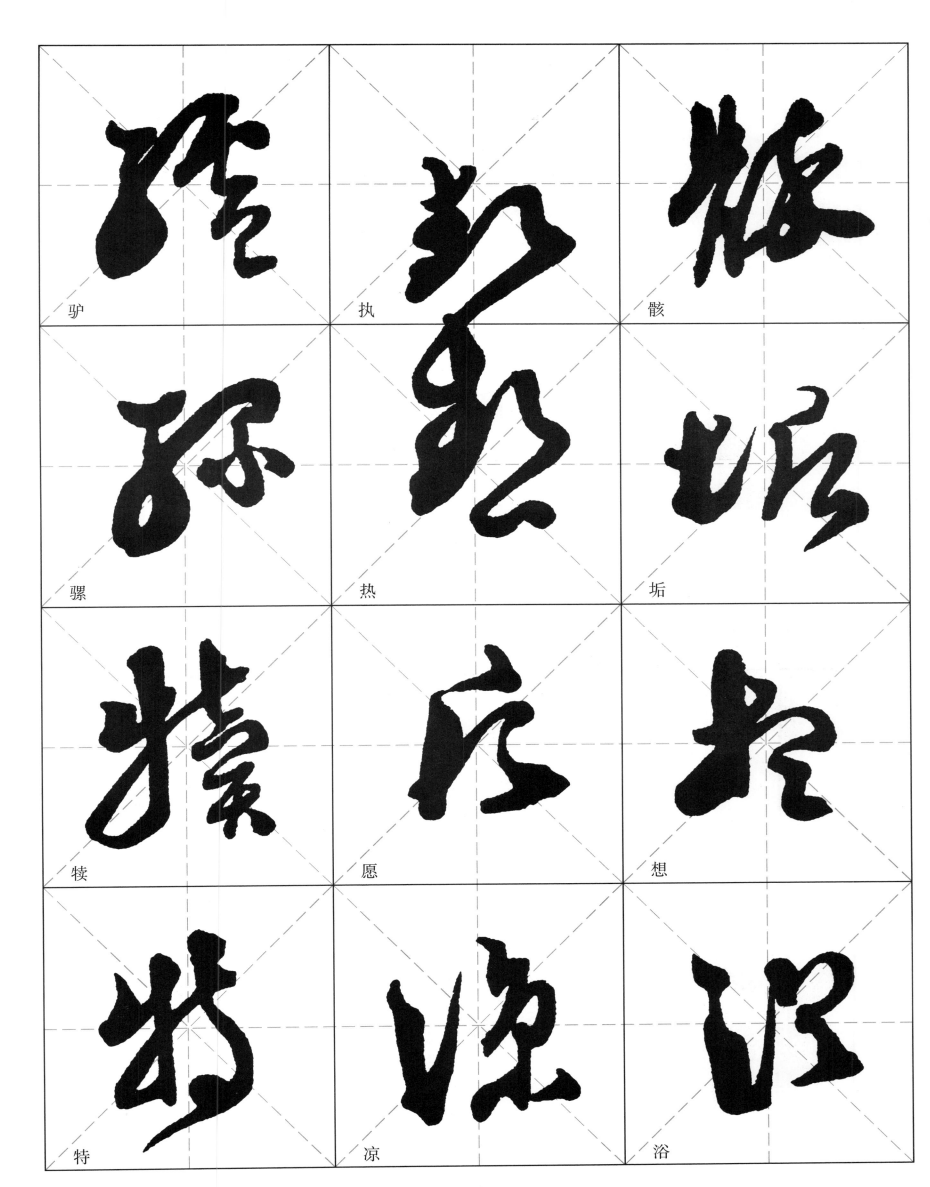

驴

执

骸

骡

热

垢

犊

愿

想

特

凉

浴

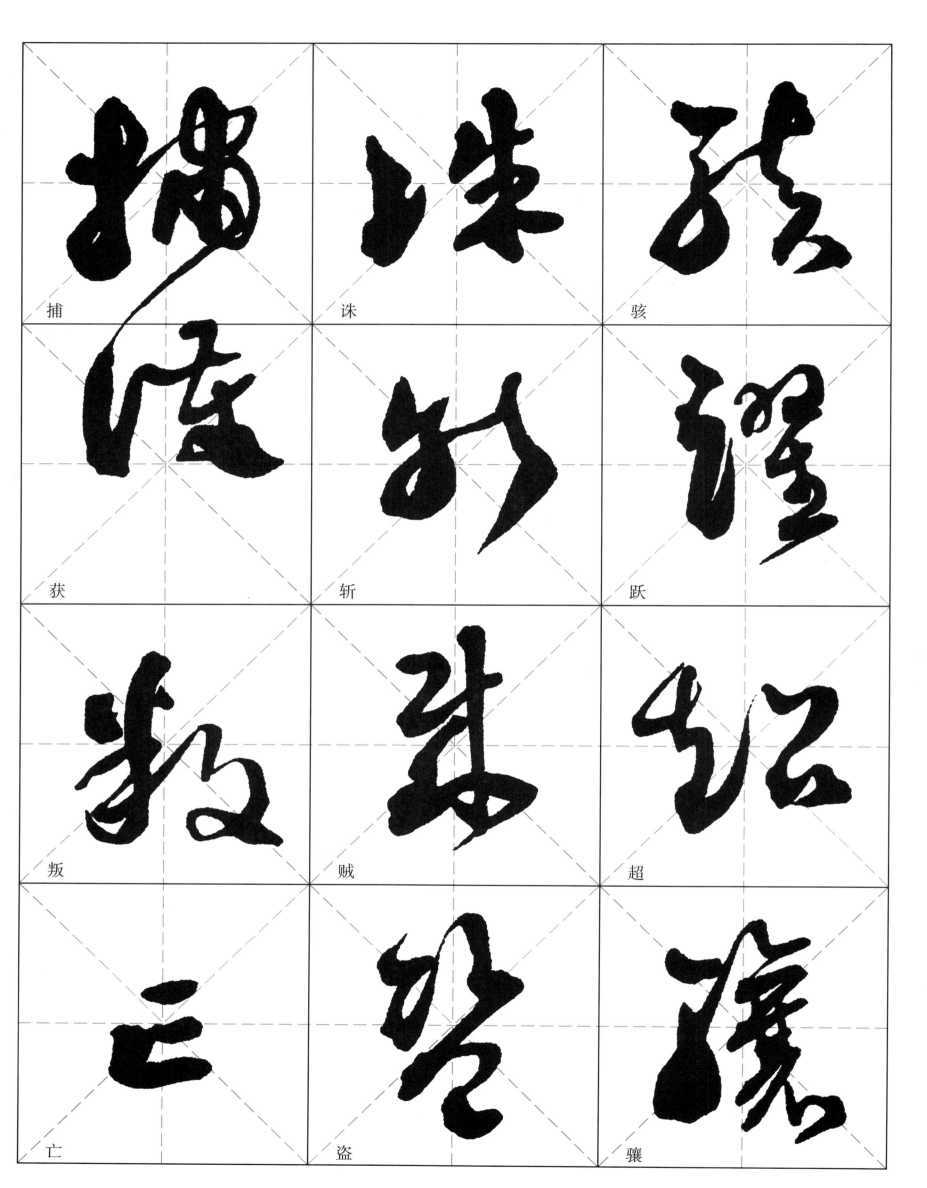

捕　诛　骇

获　斩　跃

叛　贼　超

亡　盗　骧

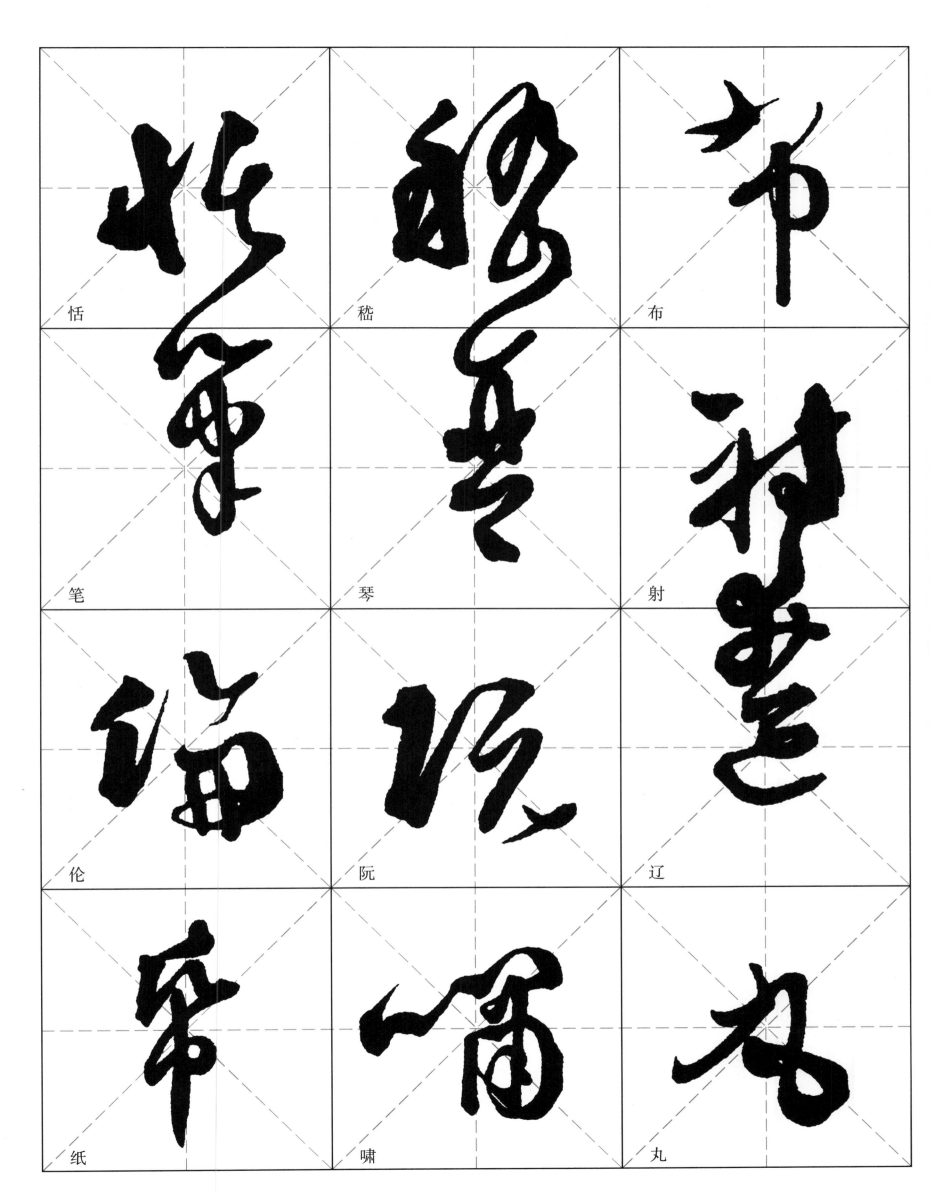

恬

笔

伦

纸

耄

琴

阮

啸

布

射

辽

丸

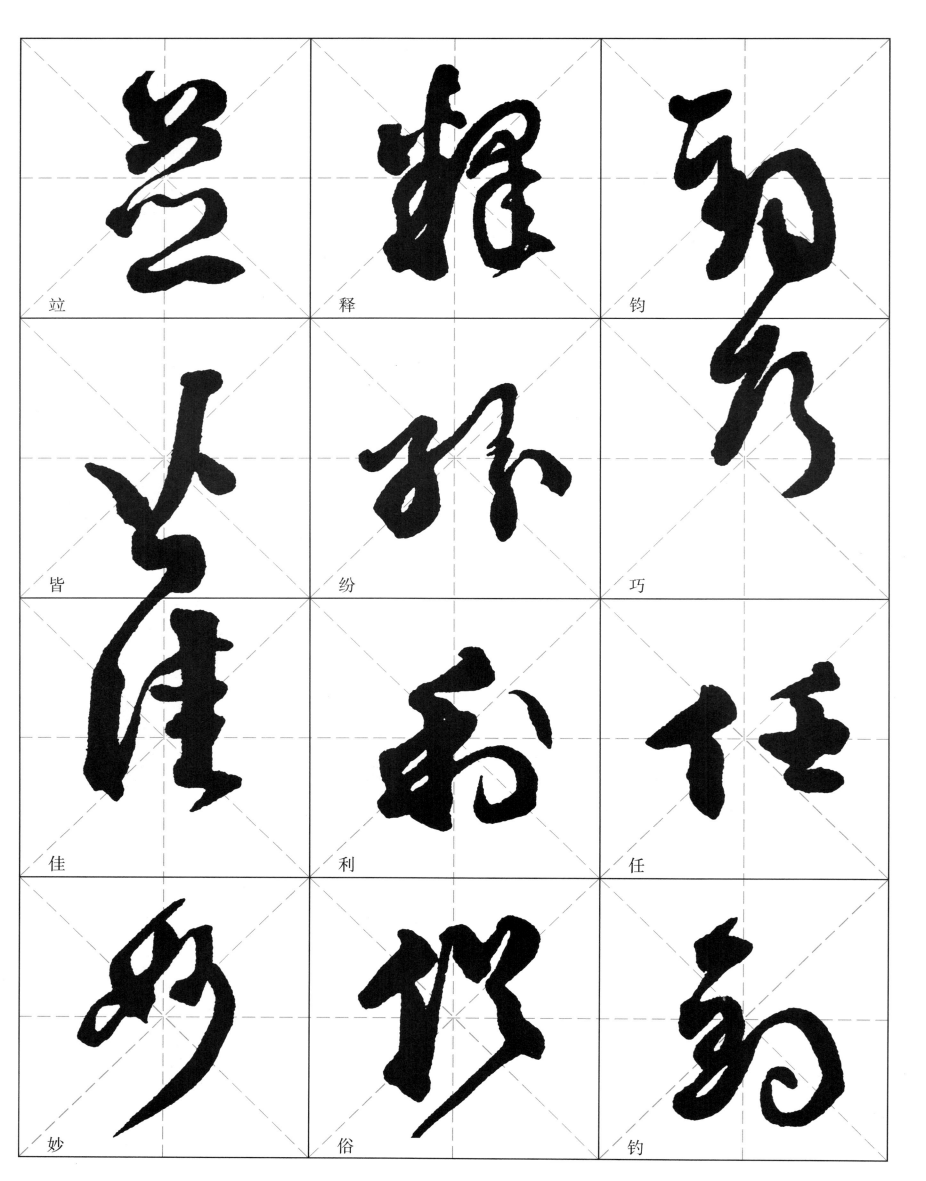

立

释

钓

皆

纷

巧

佳

利

任

妙

俗

钓

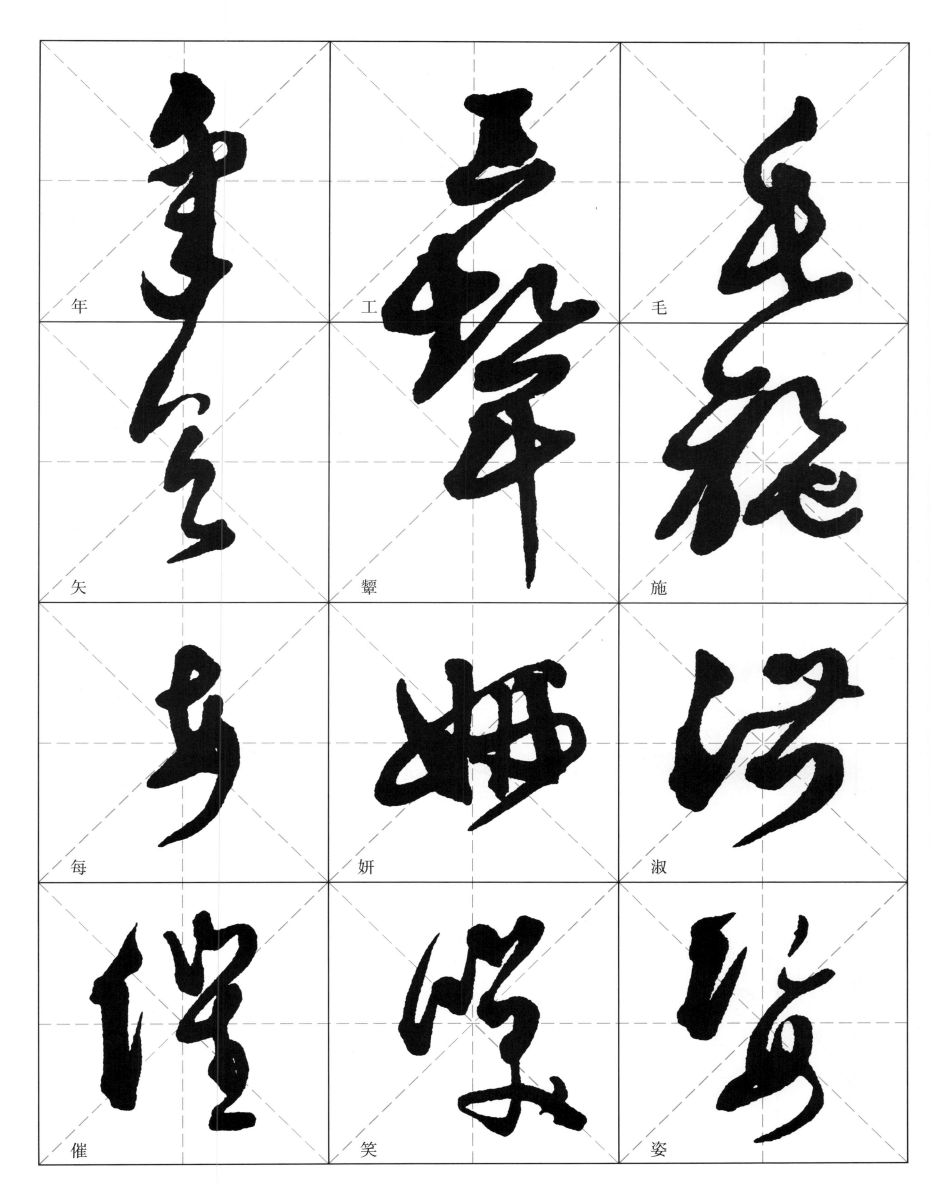

年

工

毛

矢

釐

施

每

妍

淑

催

笑

姿

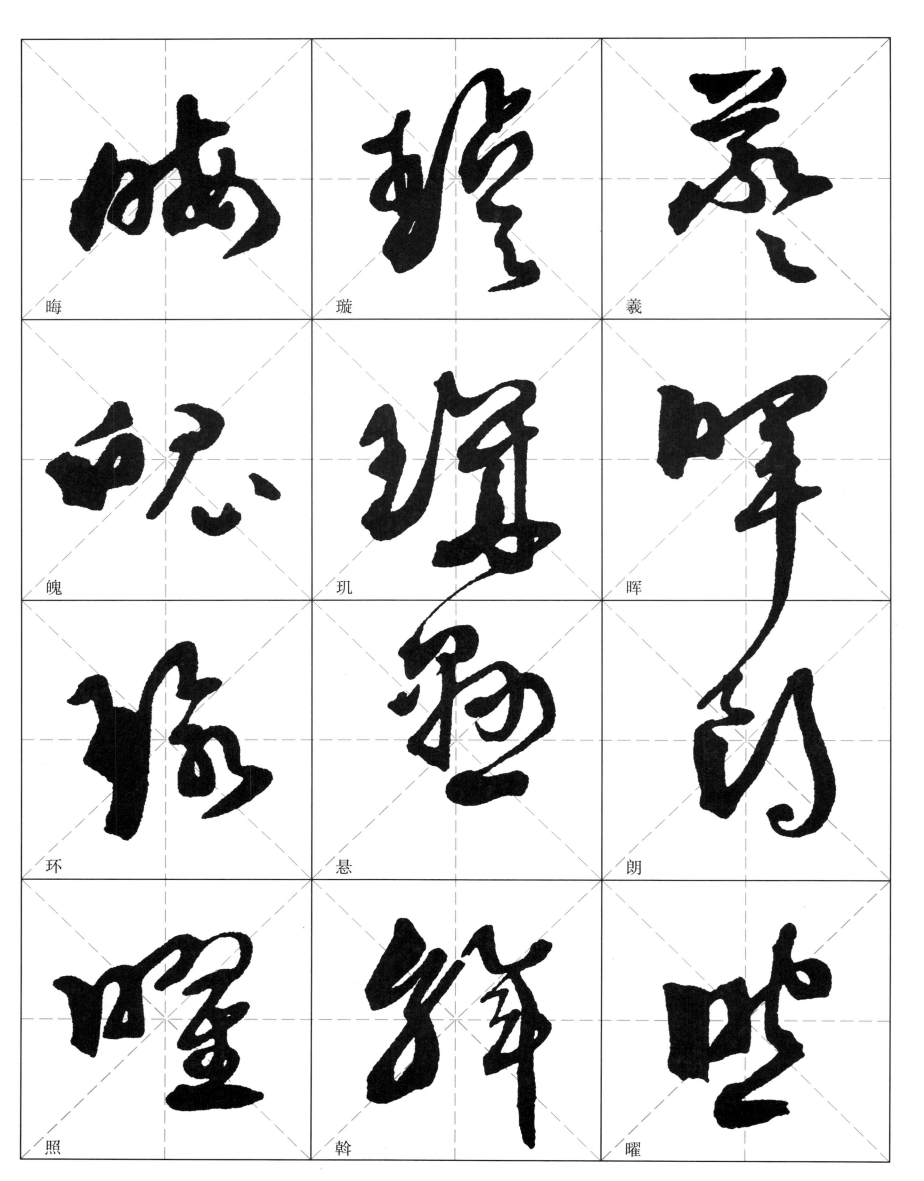

晦

璇

義

魄

玑

晖

环

悬

朗

照

斡

曜

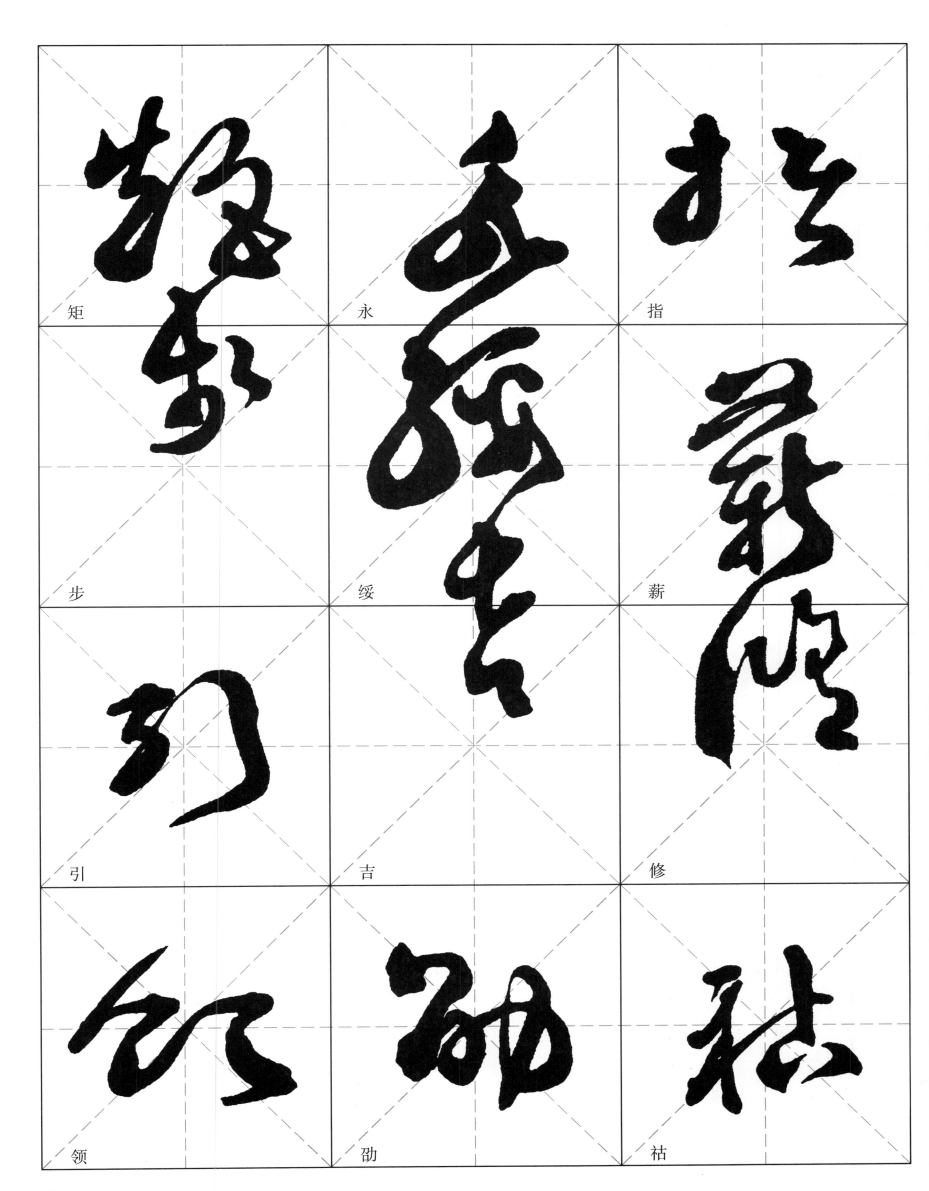

矩　　永　　指

步　　绥　　薪

引　　吉　　修

领　　劭　　祜

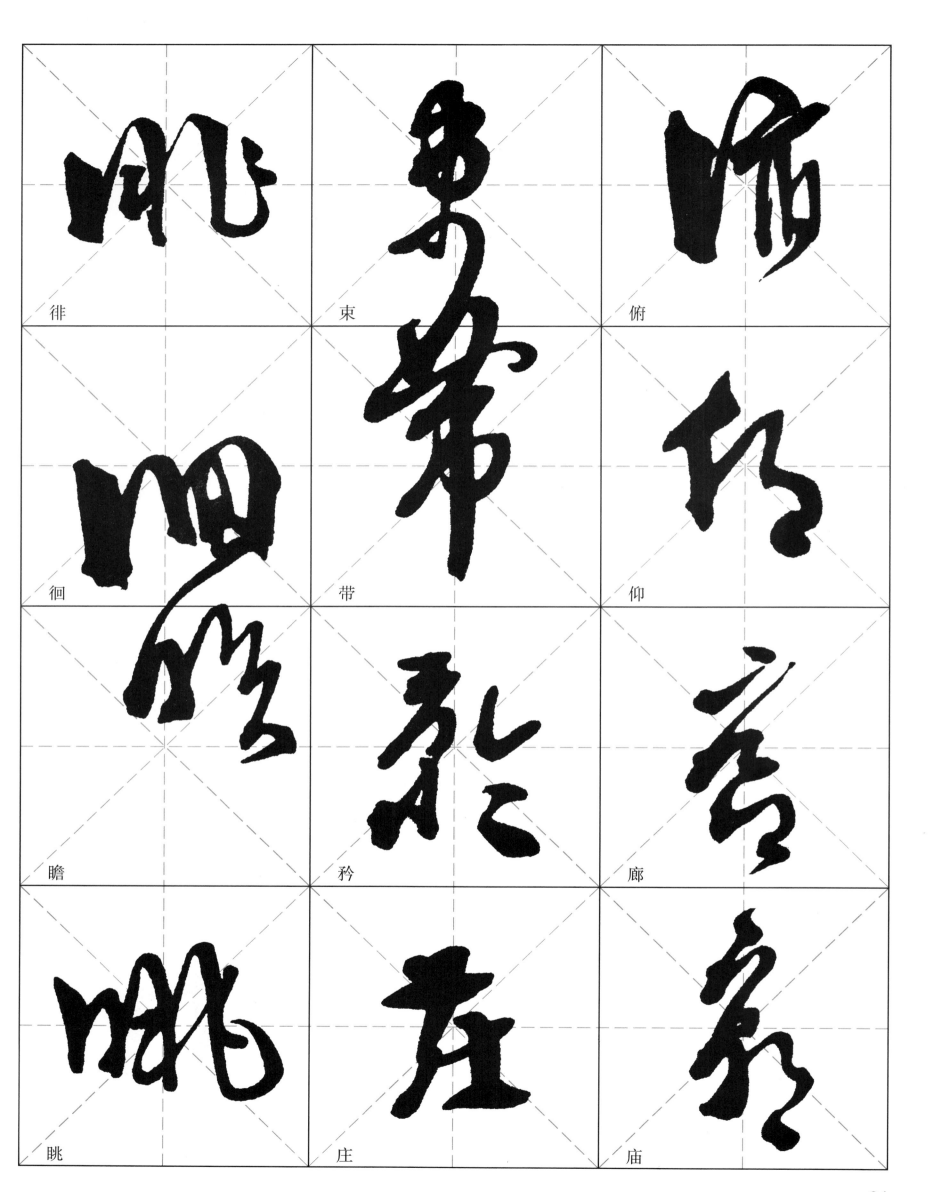

徘

徊

瞻

眺

束

带

矜

庄

俯

仰

廊

庙

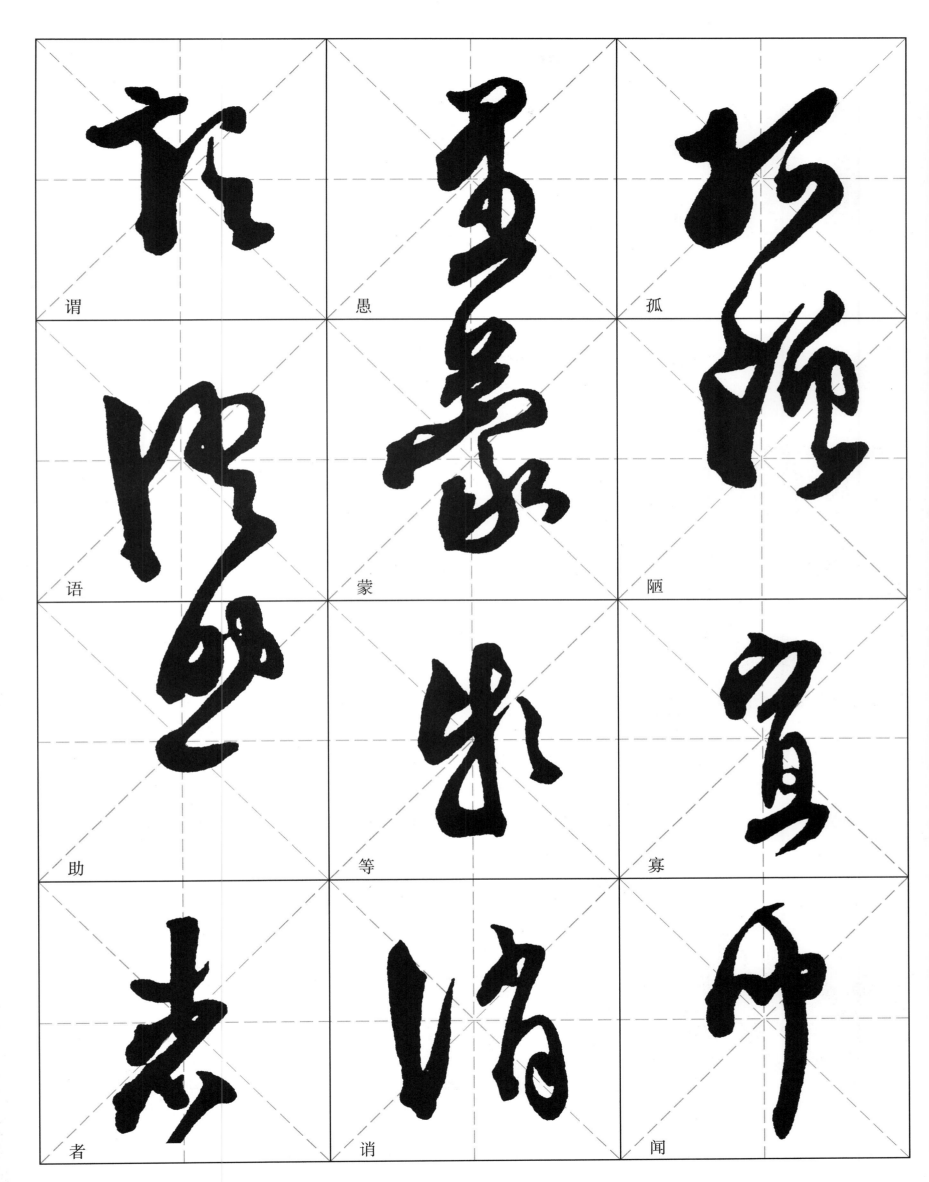

谓　愚　孤

语　蒙　陋

助　等　寡

者　诮　闻

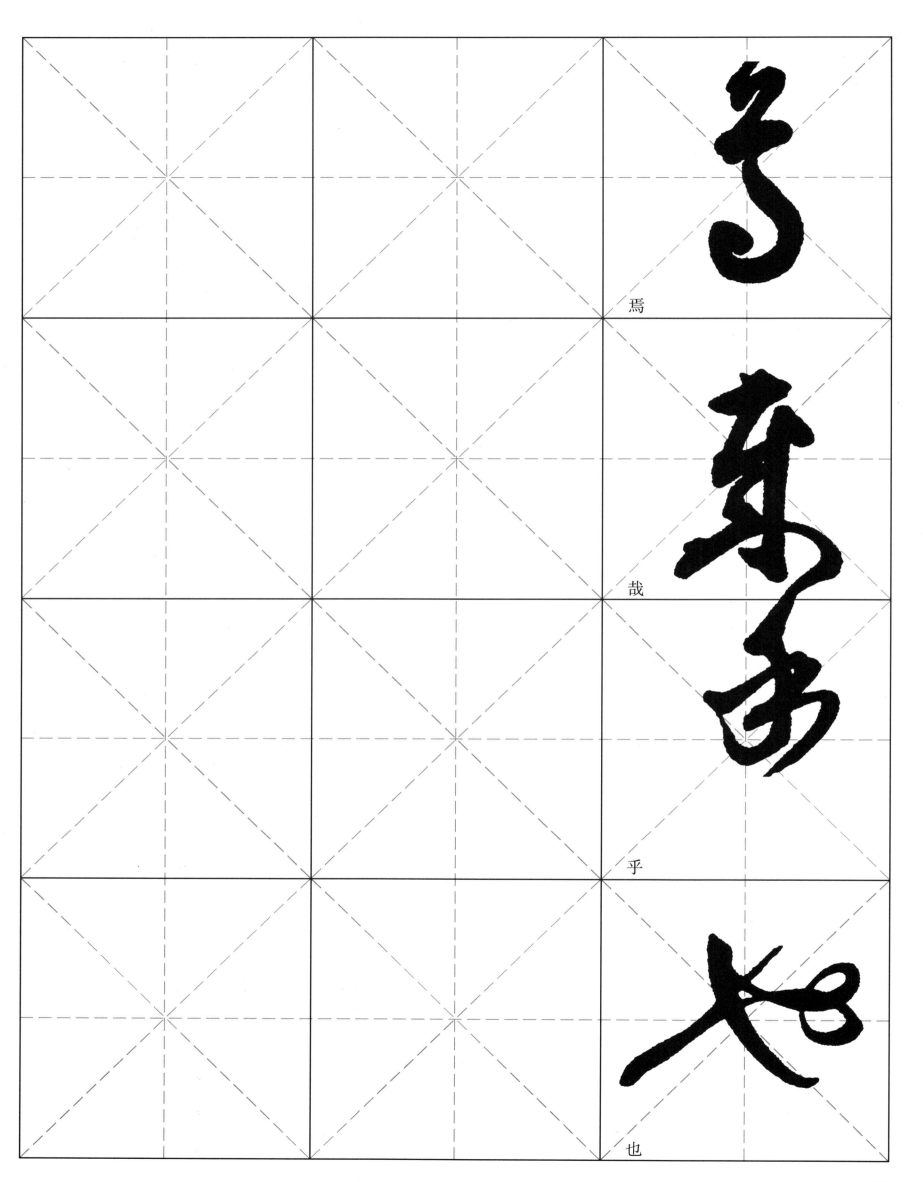

焉

哉

乎

也